鬼滅超讀解

在討人厭的世界中，將惡鬼滅殺的生存法

最強攔不柱—TAMON
敵などいない程強い—TAMON

著

U0002246

前言

《鬼滅之刃》動漫的魅力

本書中的〈鬼滅寫眞館〉、〈鬼滅物語〉與內文是根據日本《週刊少年JUMP》連載的《鬼滅之刃》（吾峠呼世晴／集英社出版），以及二○一九年Netflix播出的動畫版《鬼滅之刃》與二○二○年十月底在臺灣上映的《鬼滅之刃劇場版：無限列車篇》寫成的熱血讀本，內容涵蓋臺日文化考察觀點、角色人性刻畫，以及臺灣、日本之間超乎想像的緊密連結與分析調查。

作者與編輯團隊皆是日本動漫的狂熱份子，爲了《鬼滅之刃》更是差點被迫在路邊吃土（？）……希望所有跟我們一樣喜歡《鬼滅之刃》或是還

未認識《鬼滅之刃》的讀者，都能感受到我們滿滿的誠意與作品的魅力。

一起，全集中，閱之呼吸—拾壹之型，全神貫注！

徜徉在《鬼滅之刃》動漫美妙的真實世界吧。

鬼舞辻無慘初登場的眞實場所

大正時代下的東京

凡是有看過動漫畫的讀者，一定知道炭治郎剛抵達「淺草」（東京府淺草）被眼前都市櫛比鱗次的繁華景象震懾到（腿軟）。根據漫畫的設定，其時間爲日本的大正時代（一九一二年七月三十日至一九二六年十二月二十五日，僅不到十五年，更多介紹請參見本書〈鬼滅物語〉），接在明治維新之後，大正時代步入穩定與民主期，並接收許多西方文化與思想，同時有許多外國商人前往日本投資。因此在建築與服裝上可以看見「和洋折衷」（融和日本與歐美文化優點）的表現，例如，穿著和服卻撑著洋傘或戴著紳士帽。走在城市中也能看見外國人。

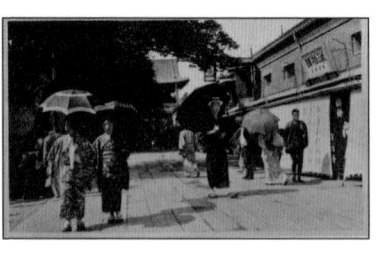

大正時代的淺草。（© Fitch, George Hamlin, 1952- @ Wikimedia Commons）

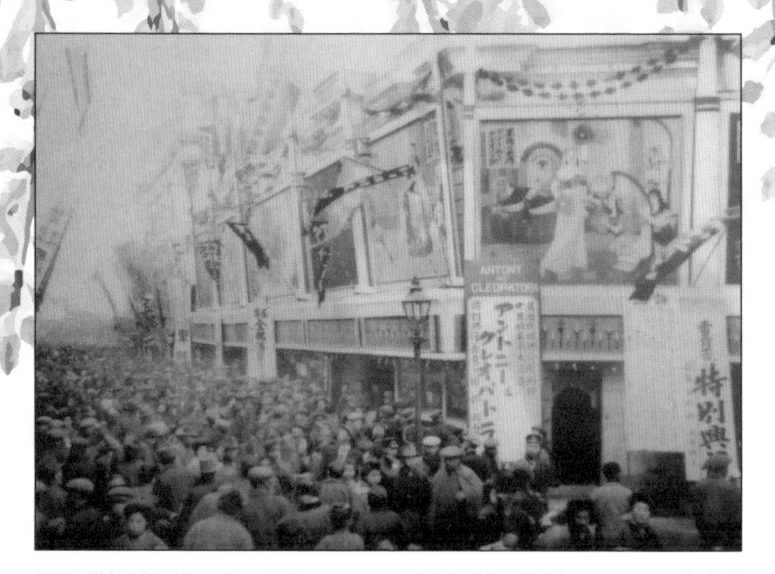

電影《埃及豔后》一九一四年（大正三年）於淺草公園電影院（浅草電気館）上映時的盛況。　（©historical exhibition @ Wikimedia Commons）

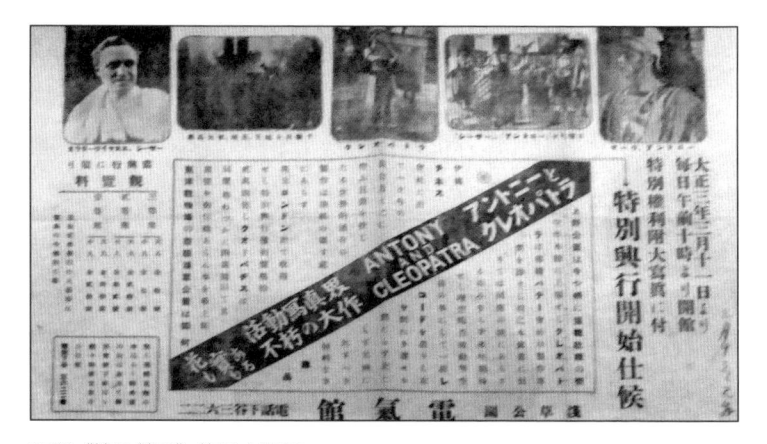

電影《埃及豔后》的日本海報。　（©Società Italiana Cines @ Wikimedia Commons）

鬼滅寫眞館

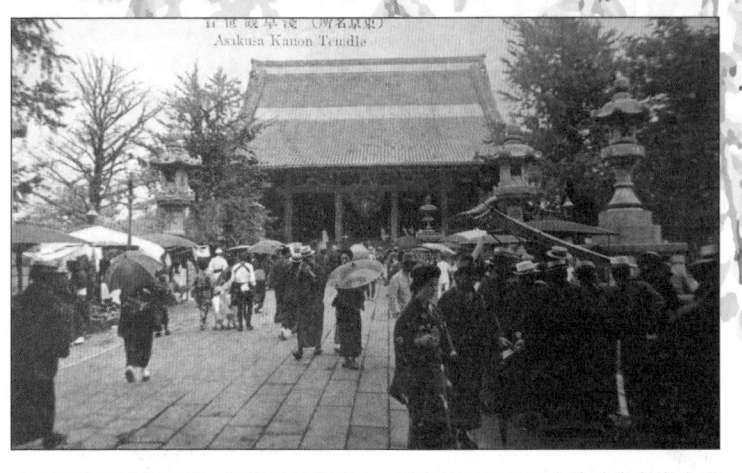

大正時代的淺草雷門。從動畫及漫畫中，我們可以看到日本的時尚與進步發展，懸掛的布條招牌除了宣傳店家的商品外，還有電影等。市區民風開放，炭治郎甚至被巷子裡正在卿卿我我的情侶嚇到，轉頭迅速跑開，到城郊和禰豆子一起吃山藥烏龍麵（但只有炭治郎在吃）。（©Wikimedia Commons）

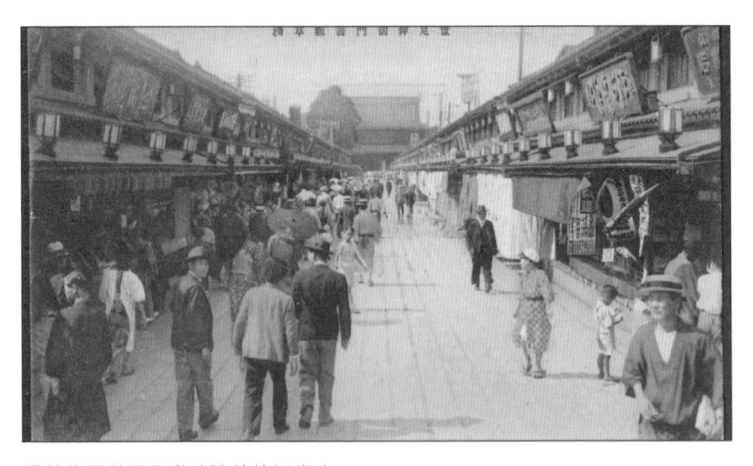

淺草仲見世通是當時繁華的娛樂中心。（©Wikimedia Commons）

日本最著名的歌舞劇團—寶塚歌劇團，創立時間正是一九一三年（大正二年，原名「寶塚歌唱隊」），位於日本兵庫縣寶塚市。此圖為寶塚歌劇團首次公演作品《桃太郎》（ドンブラコ）。（© 投稿者がスキャン / @ Wikimedia Commons）

現今的「東京寶塚劇場」則是在一九三四年正式開幕。（©Wikimedia Commons）

鬼滅寫真館

鬼殺隊的最終選拔處「藤襲山」

紫藤花的魅力

想要加入鬼殺隊的劍士，必定得在開滿紫藤花的「藤襲山」通過七天的考驗（突然想起我們的錆兔和真菰）。而鬼殺隊「產屋敷家」第九十七代當主住所、蝶屋、紫藤花紋家皆種滿了紫藤花來抵禦鬼的侵犯。

紫藤花的毒能不能抵禦鬼的侵犯，我們無從查核（失職）。但是，紫藤花的特色與魅力，我們還是可以介紹給各位讀者。紫藤花屬於攀緣植物，種子是具有毒性的，一不小心食用，可能會造成頭暈、噁心、胃痛、腹瀉，甚至昏厥等。所以要格外小心，不要誤食，我們只要遠遠欣賞它的美即可。而在臺灣之所以能欣賞到美麗的紫藤花，要歸功於日本人在日治時代引進栽種培植（請見三十九頁）。

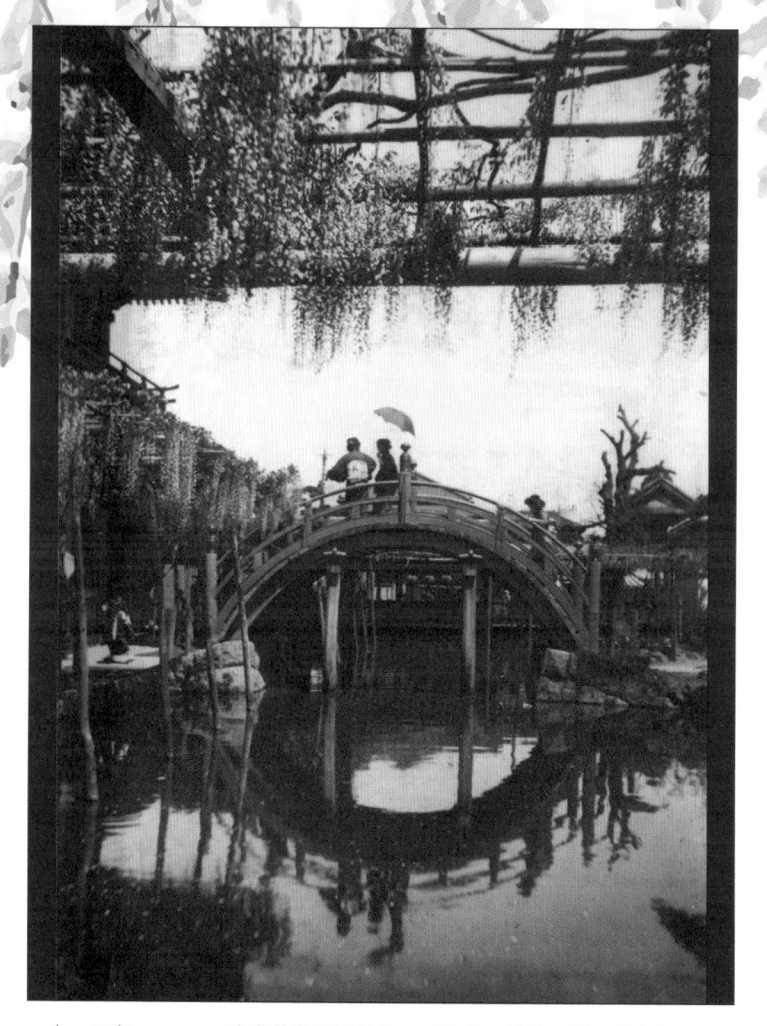

一九一四年（大正三年）東京的龜戶天神社。「龜戶天神社」從江戶時代開始便是著名的「紫藤花」賞花景點，時常出現在浮世繪畫師「歌川廣重」的作品《名所江戶百景》中，龜戶天神社更有「東京第一賞藤勝地」之美稱。 （©A.Davey，照片網址：https://www.flickr.com/photos/adavey/2394581482/in/album-72157604419475847/）

鬼滅寫真館

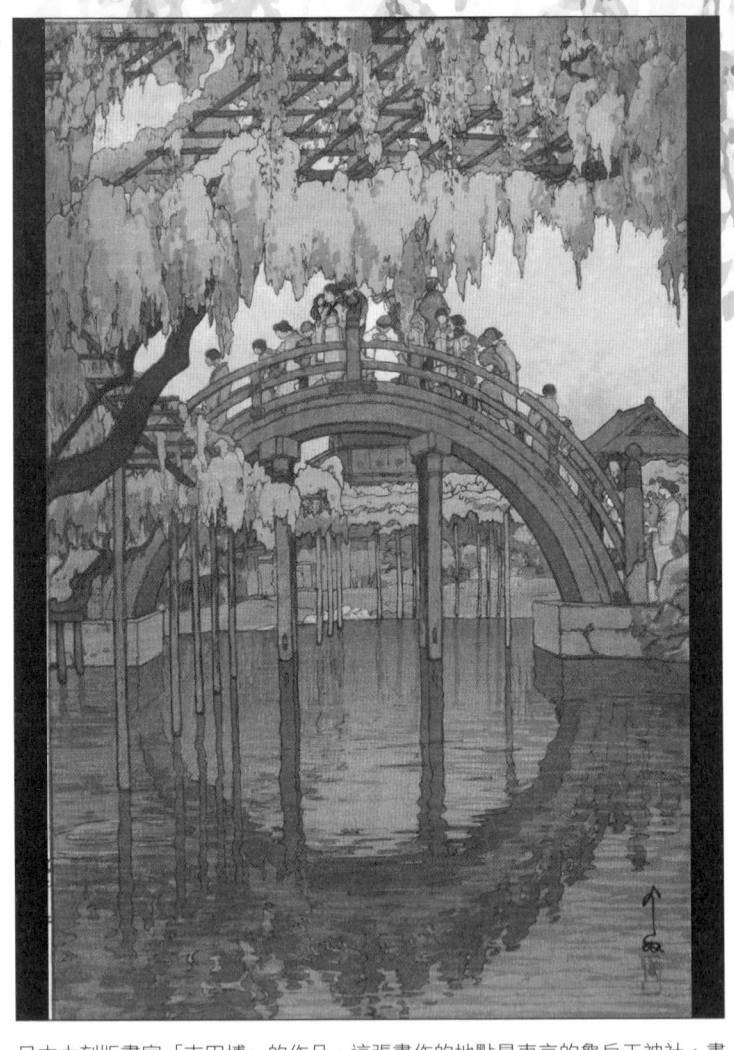

日本木刻版畫家「吉田博」的作品。這張畫作的地點是東京的龜戶天神社，畫中有美麗的紫藤花與許多賞花的人們，棚架下的池水宛如一面鏡子般、倒映著紫藤花的美麗景象。 （© Yoshida Hiroshi @ Wikimedia Commons）

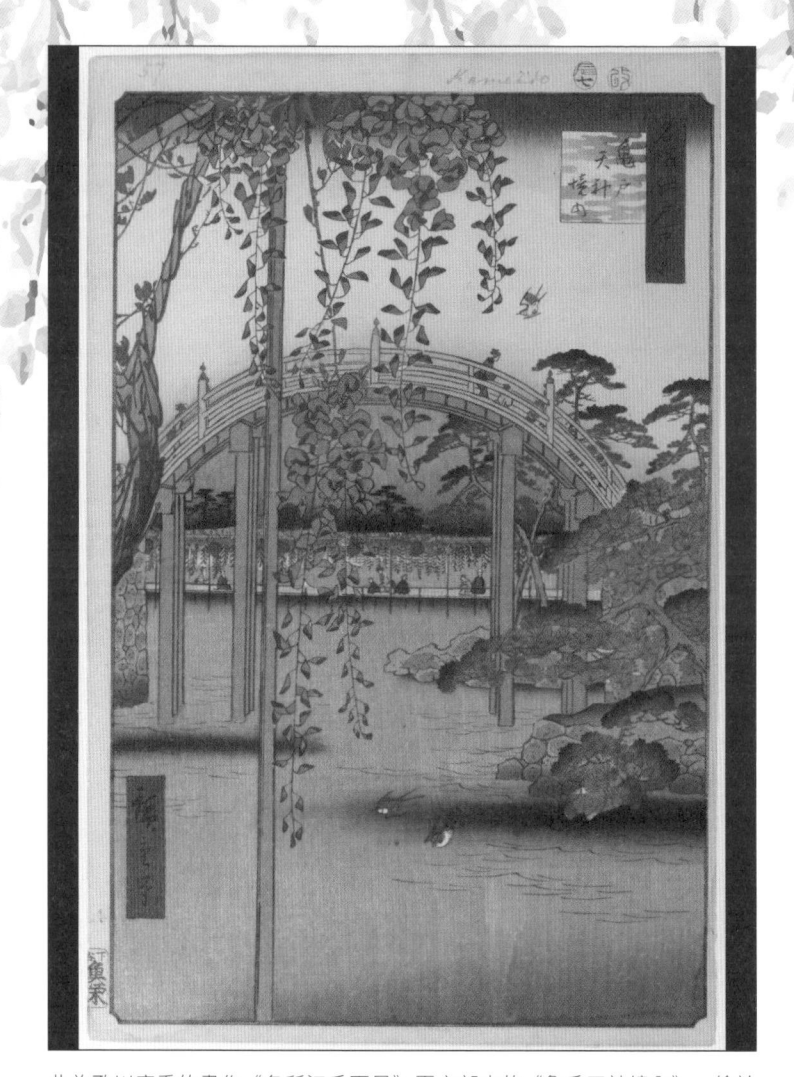

此為歌川廣重的畫作《名所江戶百景》夏之部中的《龜戶天神境內》，繪於一八五六年。（© 歌川廣重，Onine Collection of Brooklyn Museum，網址：https://www.brooklynmuseum.org/opencollection/objects/121671）

三

手毬鬼（朱紗丸）的手毬是屬於女孩間的玩具

江戶到明治時代的熱門玩具

炭治郎兄妹在東京被「那位大人」（不敢直呼名諱）盯上，手毬鬼與箭頭鬼（矢琶羽）奉「那位大人」（仍不敢直呼名諱）之命，追殺戴著日輪耳飾的獵鬼人（炭治郎）。其中，手毬鬼善於利用血鬼術操縱手中可不斷增加的手毬進行攻擊。

手毬亦稱手鞠，起源於中國唐代，後傳至日本。在十六世紀末，日本人將毬芯換成棉線以方便做成彈性較高的球體，而球體的外表則纏上色彩鮮麗的絲線。可以手持在地上玩耍，也可以拋向空中玩耍。在日本的江戶時代至明治時代是頗受歡迎的玩具，而且是屬於女孩子的玩具，不過當時的女孩只會在元旦新年玩，現在則是全年都可以。

《三十六佳撰 手鞠 慶長頃婦人》，水野年方於一八九二年（明治二十五年）繪製，這是江戶時代女孩玩手毬的樣子。（© http://free-artworks.gatag.net/tag/%E4%B8%89%E5%8D%81%E5%85%AD%E4%BD%B3%E6%92%B0）

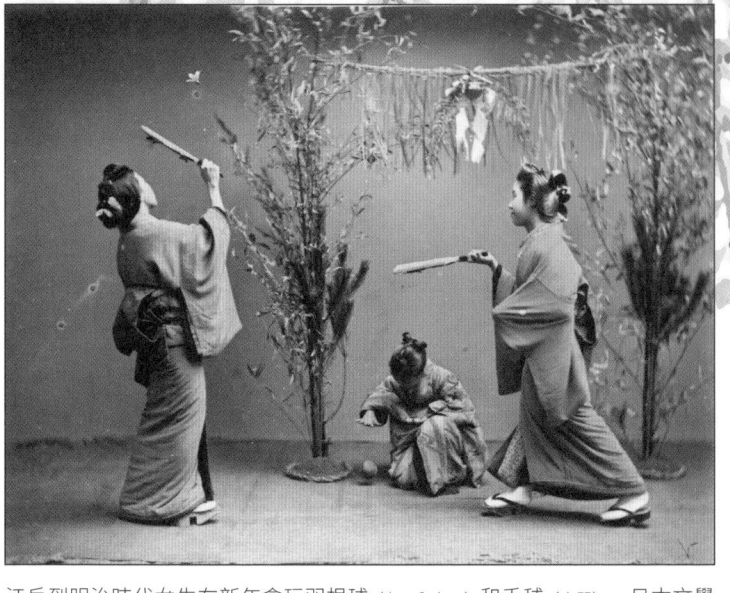

江戸到明治時代女生在新年會玩羽根球（左一和右二）和手毬（中間）。日本文學家夏目漱石一九〇九年發表的小說《從今以後》（それから）中也可看見手毬的句子：「代助は昨夕床の中で慥かに此花の落ちる音を聞いた。彼の耳には、それが護謨毬を天井裏から投げ付けた程に響いた。」（代助昨晚在被窩中的確聽到花朵落下的聲音。在他耳中聽來，那聲音彷彿皮球從天花板投下來那般響亮。）（© Kusakabe Kimbei - Monash University Library @ Wikimedia Commons）

江戶時代的吉原與花魁

「上弦之陸」墮姬與妓夫太郎出現時，墮姬即以花魁蕨姬的身分潛伏於吉原遊廓超過百年，故可推測，他們出生的年代應是江戶時代。

而「吉原」（現在的東京都台東區）在江戶時代就是妓院集中地。吉原地區也分高級遊女區與下級遊女區。「羅生門河岸」（現今台東區千束三・四丁目）則是屬於普通、下級遊女區。妓女則分成花魁、新造、禿、遣手、茶房女房等身分。

江戶時代的浮世繪畫師西川祐信所繪。此圖出自其風俗繪本《百人女郎品定》，西川特別鍾愛描繪皇室與風塵女子的樣貌。（© Nishikawa Sukenobu @ Wikimedia Commons）

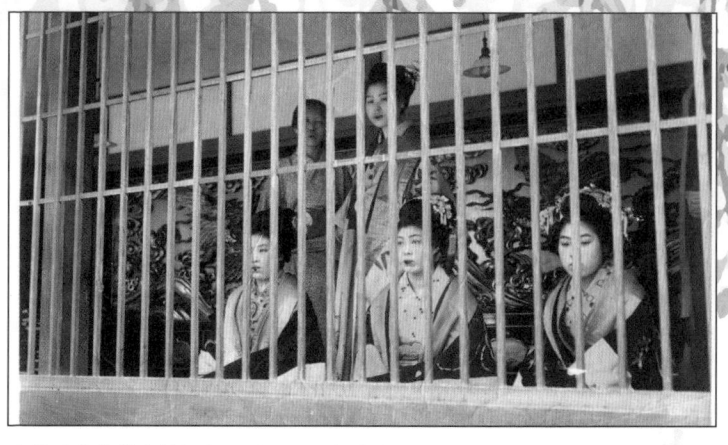

明治時代的妓女就如上圖所示，面朝大街，坐在木製欄杆後面等候嫖客指名「服務」，這種方式即日語中的「張見世」（はりみせ），這種妓院稱為「張店」，妓女們宛如籠中之鳥，坐困愁城。（©Kusakabe Kimbei @ Wikimedia Commons）

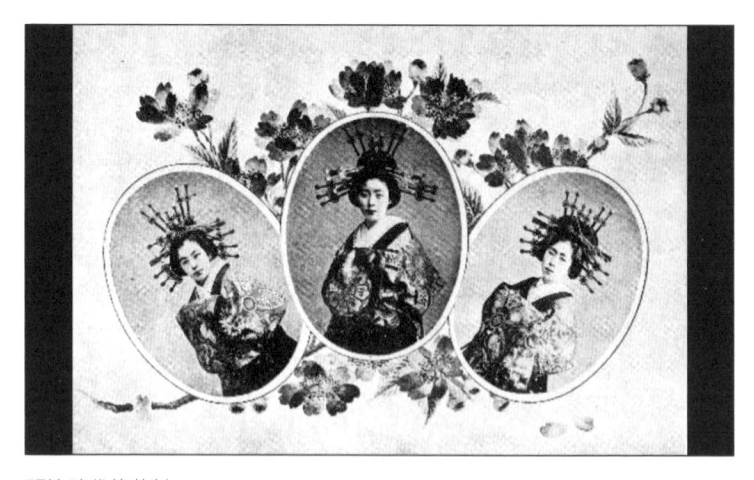

明治時代的花魁。（© Joseph Ernest De Becker(小林米珂) - The sexual life of Japan : being an exhaustive study of the nightless city or the "History of the Yoshiwara Yūkwaku" @ Wikimedia Commons)

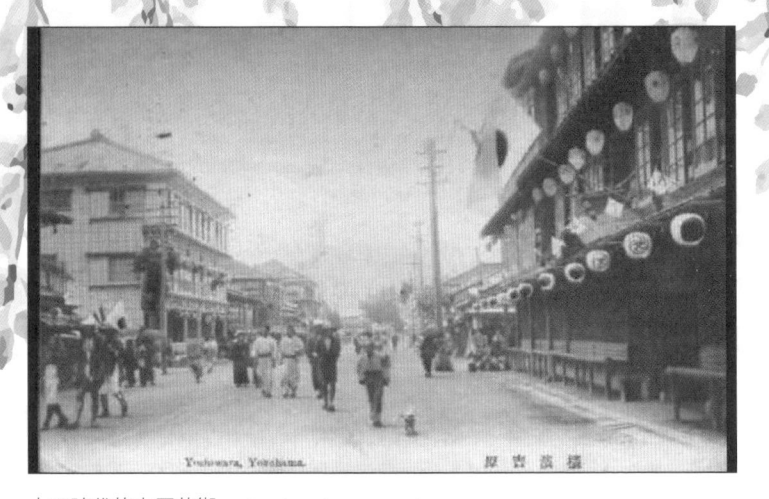

大正時代的吉原花街。　（©Wikimedia Commons）

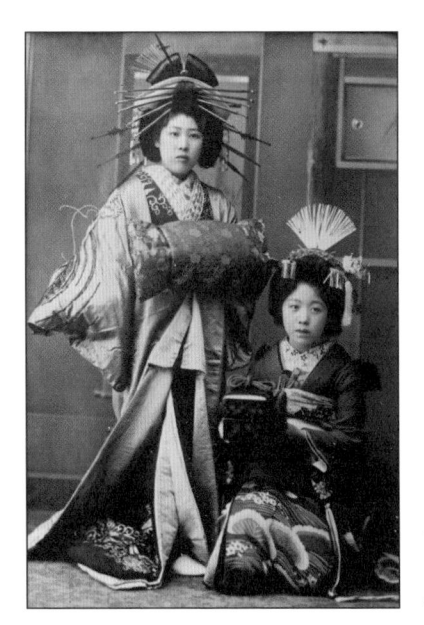

一九二〇年 (大正九年) 左右的妓女。
（©Bain News Service, publisher @ Wikime-
dia Commons）

鬼滅寫眞館

江戶時代的罪人與入墨刑

看完漫畫的讀者，對「上弦之參」猗窩座的想法，或許會有別於看完電影《鬼滅之刃劇場版：無限列車篇》的印象。「猗窩座」還是人類時名叫狛治，他從小與父親相依為命，為了病重父親的醫藥費，只好鋌而走險不斷偷竊。

猗窩座因犯罪而必須接受刺上粗線的「入墨刑」（「入墨（いれずみ）」）。江戶時代的德川吉宗將軍參考中國明朝法律，致力實行「享保改革」，罪犯或是賭博的流浪漢皆會被施以入墨刑，入墨的圖型依等級與地區有所不同，分為：「一」、「ナ」、「大」、「犬」，最後則是死罪。

身上有著罪人的烙印，非常恥辱。但到了江戶時代後期，刺青則漸漸在中低階層

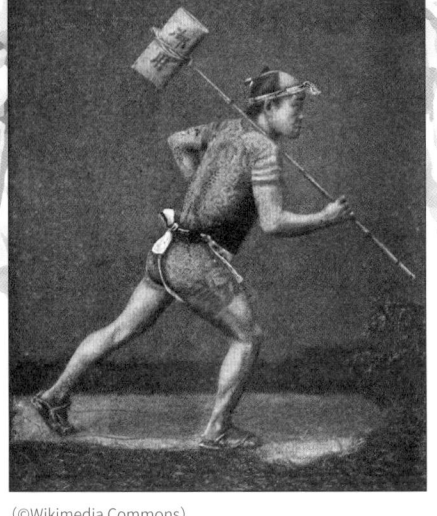

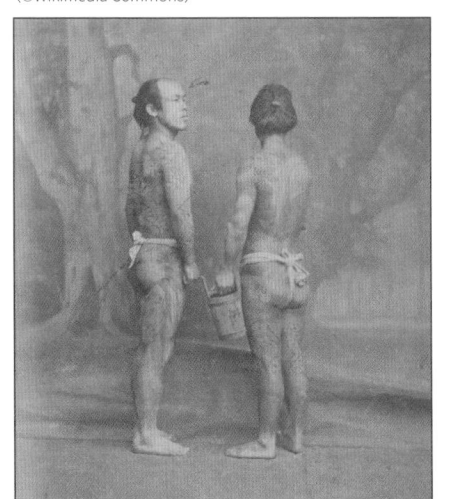

此兩張圖皆為明治時代刺青的男女。

鬼滅寫眞館

百姓間蔚爲流行，圖案多爲浮世繪的圖樣。直至一八七二年（明治五年）「入墨刑」才眞正廢除。

六

大正時代的文學家們

本來是「下弦之陸」的響凱，因為吃人的能力下降，被無慘大人奪去數字（慣老闆開除員工，還不給資遣費）。為了重新找回數字（竟然還想回血汗公司），他不停尋找擁有稀有血的人類。（因為一個就能抵吃五十個以上的普通人類）而自稱「小生」的他，在與炭治郎戰鬥的過程中，發現炭治郎會刻意避免破壞他的稿紙，死前他的文筆和血鬼術也得到了炭治郎的肯定。老實說，「小生」的文筆如何，我們不得而知。不過，大正時代正是一個日本文學家大放異彩的時代，像是著名的芥川龍之介、谷崎潤一郎、菊池寬等。

夏目漱石在日本近代文學史上享有很高的地位，被稱為「國民大作家」。雖說夏目漱石屬於明治時代的代表作家，但他的門下出了不少文學家，大正時代的芥川龍之

介也曾受他提攜。因此，我們也用簡略的篇幅來介紹這位文學家。細心的讀者可能會記得胡蝶忍和富岡義勇一起到蜘蛛山支援時，她說出了：「今晚月色真美啊。」

其實，這就是我們胡蝶忍小姐在偷偷告白啊。這句話就是夏目漱石教學生如何翻譯「I love you.」時表示，含蓄的日本人不會直接說我愛你，而是會說：「**今晚（想跟你一起看）的月色真美啊。**」接著，胡蝶忍又說：「難得一起出任務，我們就好好相處吧。」富岡義勇卻回：「我只是來殺鬼的。」（冷酷男）但藉此我們至少可以知道胡蝶忍的小心意了。

圖為一九一四年（大正三年）在漱石山房的夏目漱石。
(©Wikimedia Commons)

鬼滅寫真館

大正時代另一個文壇鬼才就是「芥川龍之介」了，他在短短三十四年的生涯中留下了許多曠世巨作。芥川龍之介相當擅長短篇小說，其著名的《羅生門》即於一九一五年十一月發表於《帝國文學》雜誌上，在一九一七年（大正六年）五月正式出版。」

最後要介紹這位曾經六度被提名諾貝爾文學獎的谷崎潤一郎。他出現在日本文壇時，當時正值自然主義文學盛行。但谷崎潤一郎採取反抗立場，陸續發表唯美、頹廢的《刺青》《鬼面》《痴人之愛》等作品，特異題材與嶄新風格受到高度肯定，

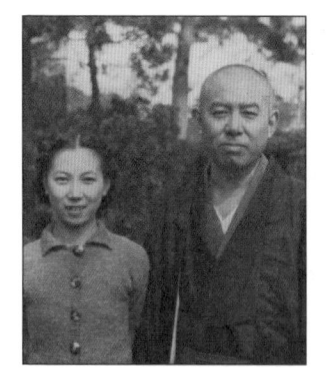

谷崎潤一郎和他的女兒鮎子。於一九三八年拍攝。（© 神奈川近代文学館@ Wikimedia Commons）

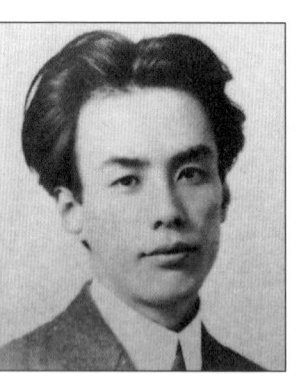

圖為一九二二年，大正時期的芥川龍之介。（©Wikimedia Commons）

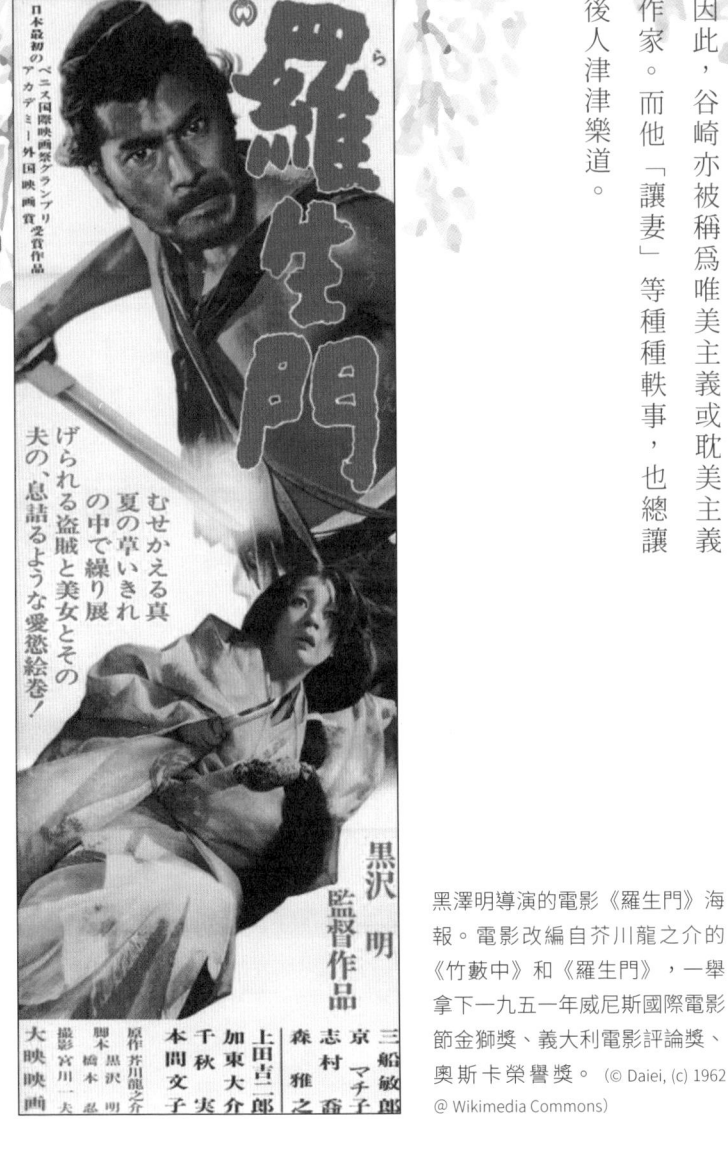

因此，谷崎亦被稱為唯美主義或耽美主義作家。而他「讓妻」等種種軼事，也總讓後人津津樂道。

黑澤明導演的電影《羅生門》海報。電影改編自芥川龍之介的《竹藪中》和《羅生門》，一舉拿下一九五一年威尼斯國際電影節金獅獎、義大利電影評論獎、奧斯卡榮譽獎。 (© Daiei, (c) 1962 @ Wikimedia Commons)

愈史郎與茶茶丸（三色貓）

大正時代流行養寵物嗎？

珠世大人養的三色貓「茶茶丸」，主要工作就是將十二鬼月的血液送到主人手上以供研究之用。不過在日本，貓一開始是只有貴族才會飼養的寵物，到了江戶時代，一般百姓才逐漸開始飼養貓。擁有高超醫術的珠世大人養一隻可愛的三色貓絕對是沒有問題的。日本古典文學作品，如《枕草子》(女作家清少納言著)、《源氏物語》(女作家紫式部著)等都有關於「貓」的故事。時至今日，貓在日本人眼中仍有濃厚的貴族氣息。

日本江戶時代著名的浮世繪畫家歌川國芳非常愛貓，會將貓入畫、出現在畫中的各個角落。根據他的弟子提起，歌川愛貓成痴，作坊裡到處都是貓(真是幸福啊)。

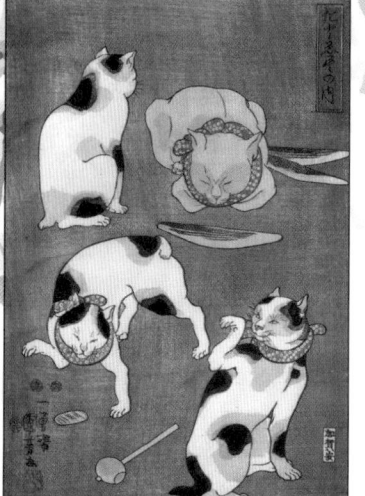

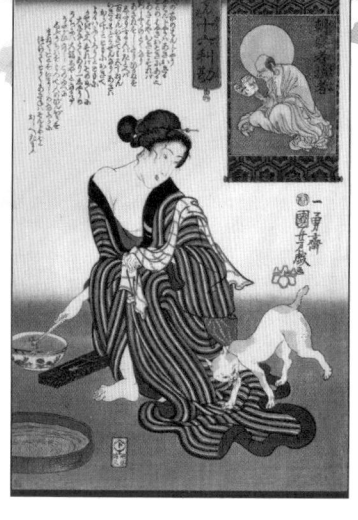

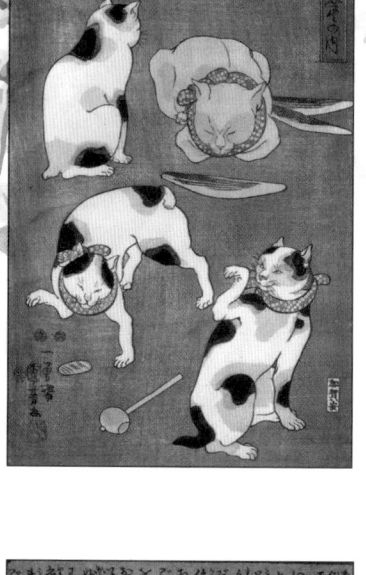

左上：歌川國芳所畫的貓，四隻貓擺著不同姿勢，那三隻三花貓也太像茶茶丸了（喊）。（©Utagawa Kuniyoshi @ Wikimedia Commons）

右上：歌川國芳所畫的女子（旁邊還蹭了一隻貓）。（©Utagawa Kuniyoshi @ Wikimedia Commons）

左下：歌川國芳的自畫像，身旁圍繞著看起來慵懶又幸福的貓。（©Utagawa Kuniyoshi @ Wikimedia Commons）

鬼滅寫真館

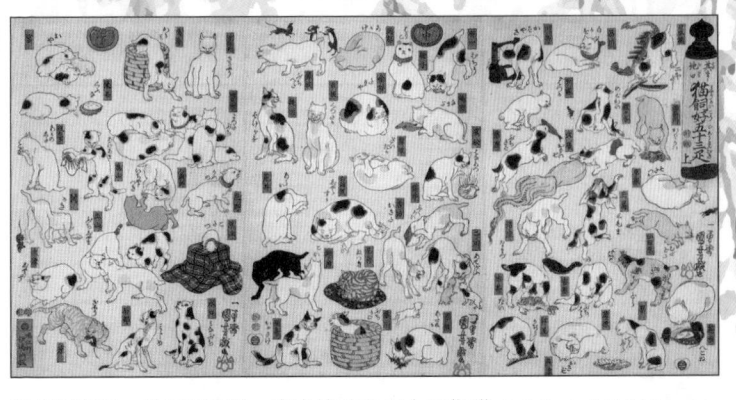

歌川國芳在一八五〇所繪。畫中總共有五十五隻貓（總能找到一隻茶茶丸）。（© Utagawa Kuniyoshi @ Wikimedia Commons）

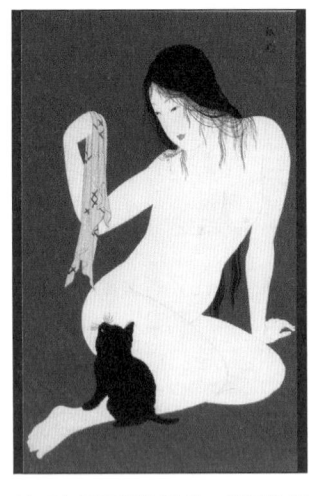

接下來到了明治時代，此圖為明治時代的浮世繪畫師高橋松亭所繪。（©Takahashi Hiroaki @ Wikimedia Commons）

愛貓的歌川國芳甚至用貓畫出「なまづ」這個字。「なまづ」（意為「鯰魚」），為《猫の當字》（猫の当て字）系列的一幅畫，除此之外，另有鰹魚、鰻魚、章魚、河豚等四張圖，畫名分別是《猫の当て字〜かつお》、《猫の当て字〜うなぎ》、《猫の当て字〜たこ》和《猫の当て字〜ふぐ》。

（© Utagawa Kuniyoshi @ Wikimedia Commons）

前一篇提到的作家夏目漱石在一九〇五年發表了《我是貓》，這是在大正時代前完成的作品，全書以貓的視角來看待世界。

最重要的是，三色貓大部分都是母貓，以遺傳學來說公的三色貓是非常稀少的。大約三萬隻三色貓中才有一隻公貓。因此，三色公貓在日本也是幸運的象徵，尤其可以守護航海平安（跪拜茶茶丸）。

橋口五葉所繪製的《我是貓》封面。（©Goyo Hashiguchi @ Wikimedia Commons）

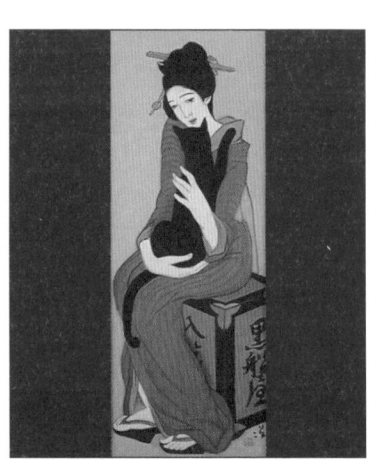

大正時代浪漫風格的代表畫家「竹久夢二」，這是他以心愛女子（笠井彥乃）為原型繪製的名畫《黑船屋》，畫中女子就抱著一隻黑貓。（©Takehisa Yumeji @ Wikimedia Commons）

八

基督教反而是當時的邪教？

一百多年前成爲上弦之貳（原上弦之陸）的童磨，大約是生在江戶時代。江戶時代之初，德川家康對於西方先進的武器和技術都深感興趣。但隨著愈來愈多的外國傳教士到了日本，信徒增加，德川幕府擔心基督教勢力坐大而下令禁教。至於德川幕府爲什麼要嚴格禁止基督教呢？即使信徒增加，但宗教因素其實不太重要。最主要的原因有以下幾個：一、教義倡平等，違背幕府建構身分秩序的政策。二、「大名」（大領主、高級武士家族）透過改信基督教而壯大實力，形成威脅（可從傳教士取得火器）。三、幕府受英、荷影響，猜忌舊教的傳教士。四、教徒大型集會的一揆（いっき，簡單來說就是民變；在日本戰國時代，一向一揆就是以強大的宗教向心力起義，甚至成爲自治組織）。後來一八六七年明治天皇登基後，江戶幕府迫於時局只好將政權交還朝廷，武家統治時代結束。天皇重新掌握政治

權力。在明治天皇與伊藤博文等元老的主導下，日本引進歐陸國家的二元制君主立憲制，更在一八九〇年施行《大日本帝國憲法》，天皇成為「神聖不可侵犯」的統治者，擁有絕對的政治權力。另一方面，當時的日本政府將「神道信仰」發展成近乎國教地位的「國家神道」，由於天皇在傳統上被認為是天照大神後裔，因而被神格化尊為「現人神」，意為以人的型態存在於現世的神。

童磨因外型的緣故，被父母當作是神之子，建立邪教「萬世極樂教」並將他推為教主，成為神的代表，接受信徒朝拜，藉機斂財，而「萬世極樂教」一如其他宗教，皆是將人「神格化」，但他本人根本沒聽過「神的聲音」。根據伊之助的出生地來看，童磨的「萬世極樂教」所在地應是在東京的奧多摩附近，其「御岳山」就是有名的靈山，也許這就是童磨信徒從未減少之故。而深山之巔的「武藏御岳神社」起源於崇神天皇七年（西元前九十一年），德川家康又將其原本南向的神社改為東向，守護整個關東。

無論在何時何地，總會有類似的宗教團體產生，因為人類常感到無助徬徨，但也因為每一個人都是獨一無二的存在，相信和珍惜人類的情感一定會有好的回應。

九

大正時代的日本審美觀

年輕時的甘露寺蜜璃因為異於常人的髮色，天生「怪力」和超大食量，屢遭相親對象狠狠拒絕。為求相親成功，她只好染黑髮、壓抑食慾、裝柔弱以符合當時審美觀，最後終於找到了另一半，但她發現那並不是她要的，於是加入了鬼殺隊，尋找可以保護自己的強大

畫家竹久夢二所繪的彈著三味線的女子（可想像鳴女彈著琵琶）。（© 竹久夢二 @ Wikimedia Commons）

男子。

甘露寺蜜璃若是生活在現代，根本就是ＡＫＢ48的小嶋陽菜（こじまはるな），演藝圈的性感女神！

畫家筆下的大正時代美人。
（© Shunko @ Wikimedia Commons）

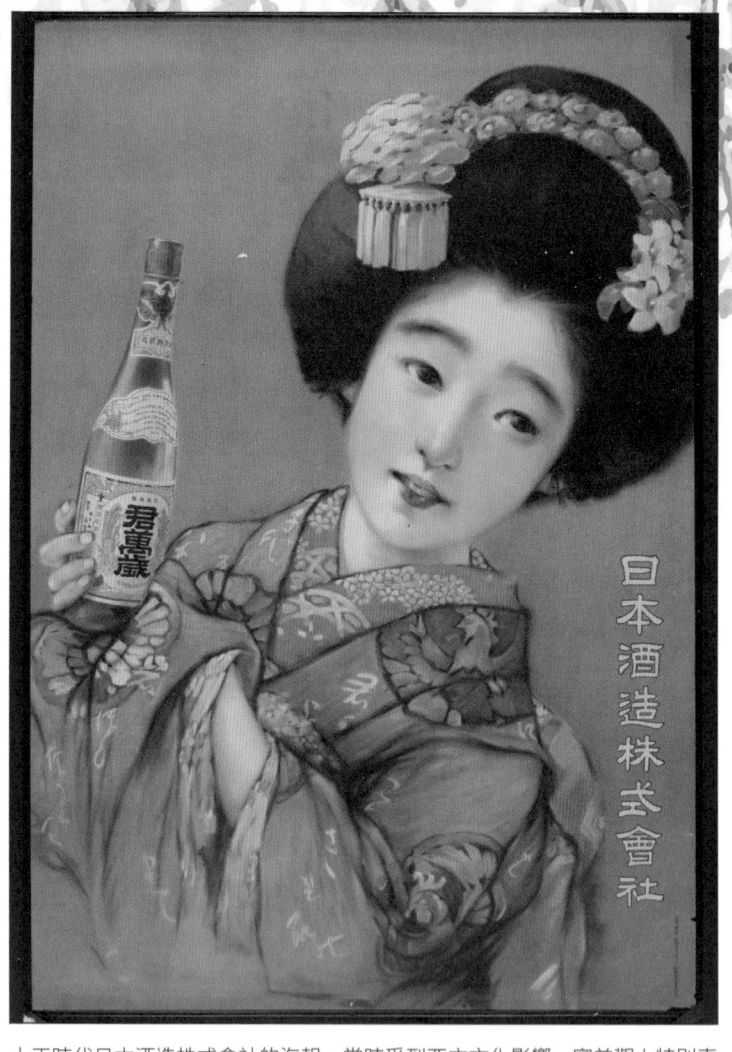

大正時代日本酒造株式會社的海報。當時受到西方文化影響，審美觀上特別喜好立體五官，例如大眼、挺鼻、尖下巴。 (©http://digitallibrary.usc.edu/cdm/ref/collection/p15799coll58/id/31484 @ Wikimedia Commons)

十

隱身在臺灣各處的大正浪漫

一八九五年四月十七日，清日兩國簽訂《馬關條約》後，甲午戰爭戰敗的清廷放棄臺灣與澎湖之主權，割讓給日本。同年十一月十八日，日軍正式消滅臺灣民主國，臺灣正式進入日治時代。而日本大正時代為一九一二年至一九二六年，在炭治郎等人殺鬼的同時，臺灣正處於大正民主的日治時代。當時殖民地政策則受到美國第二十八任總統威爾遜（Thomas Woodrow Wilson）提倡的「民族自決」（Self-determination）影響，傾向讓殖民地有權追求獨立、自由和權利。

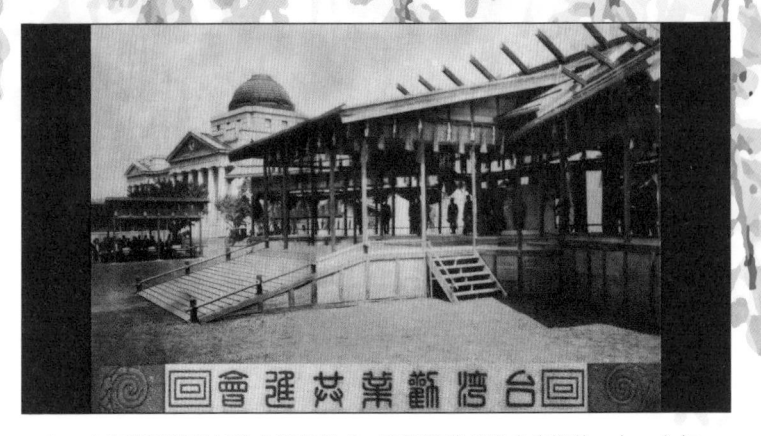

一九一六年臺灣勸業共進會慶典儀式。臺灣勸業共進會會期為一九一六年（大正五年）四月十日至五月十五日，為宣揚殖民政權的在臺治績而舉行的第一場大型博覽會。第一會場位於尚未完成的總督府廳舍，第二會場則位於臺北苗圃，現今的臺北植物園內。 （©Wikimedia Commons）

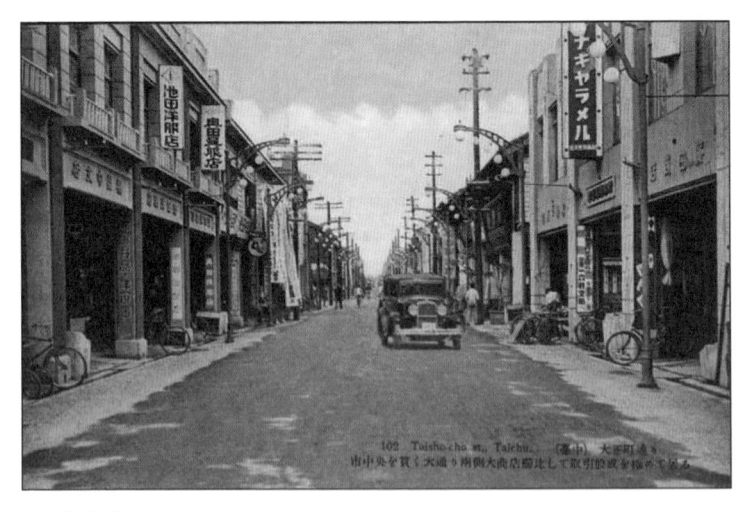

大正時代的大正町通街景 （現在的臺中自由路）。 （©Wikimedia Commons）

大正時代的臺灣銀行花蓮港出張所（行政機關）。大正時代常見的「和洋折衷」
建築。（©Wikimedia Commons）

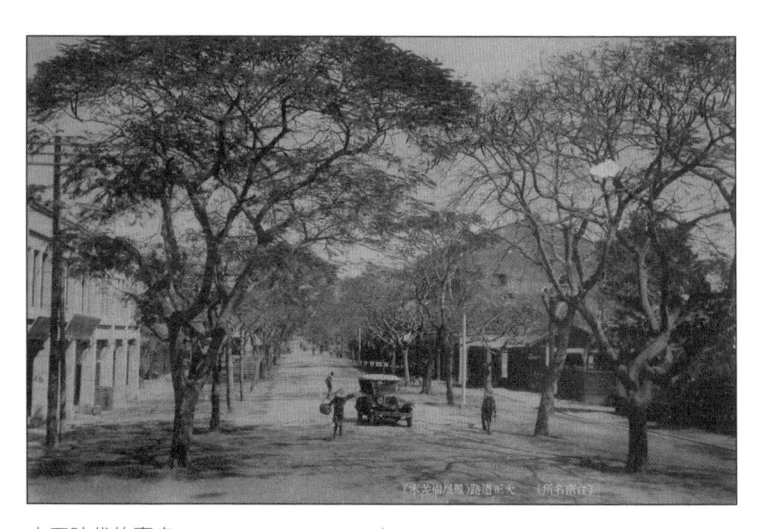

大正時代的臺南。（©Wikimedia Commons）

鬼滅寫眞館

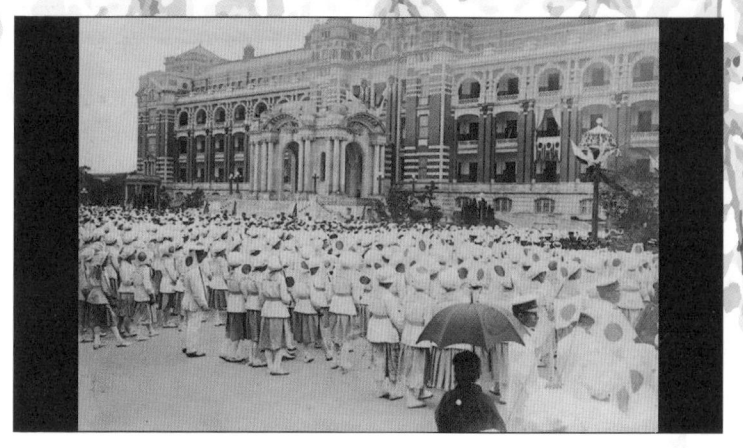

裕仁皇太子來臺巡視行程（即日文的「行啟」）自一九二三年（大正十二年）年四月十二日起為期十二天，自日本橫須賀港出發，足跡遍及基隆至屏東，行啟整個臺灣西部，甚至遠至澎湖。圖為聚集在臺北總督府（現在的總統府）的公小學校（現在的國民小學）學生，手持日本國旗歡迎裕仁皇太子的盛大場面。（©Wikimedia Commons）

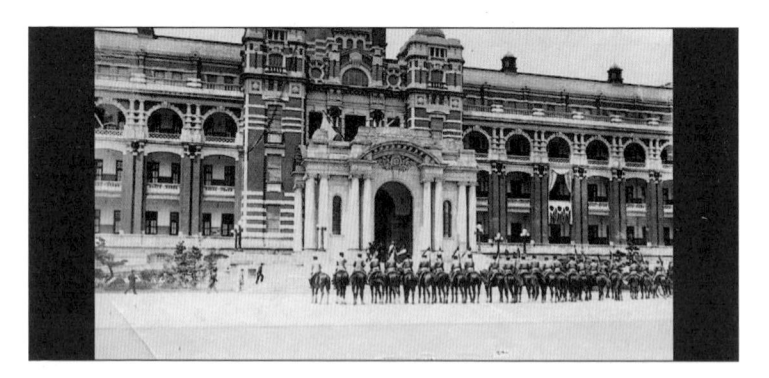

騎著駿馬的騎兵一列排開，在臺灣總督府（現在的臺灣總統府）前歡迎裕仁皇太子。（©Wikimedia Commons）

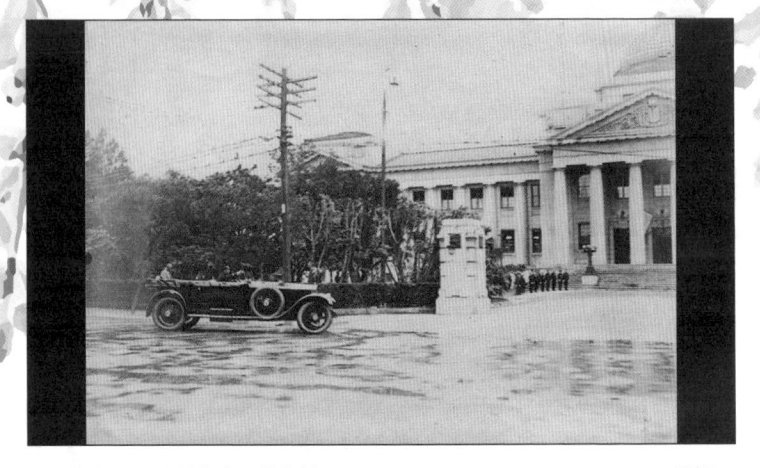

裕仁皇太子乘車前往臺北博物館（全稱為臺灣總督府民政部殖產局附屬紀念博物館）巡視。
（©Wikimedia Commons）

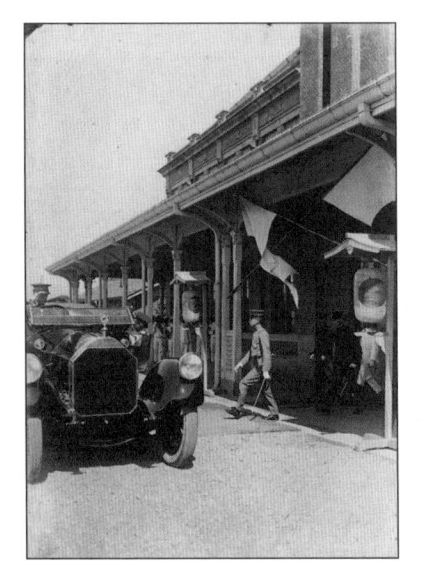

一九二三年（大正十二年）來臺巡視的日本裕仁皇太子，步出臺北停車場（今日的臺北火車站）的畫面，一旁有士兵奏樂歡迎。（©Wikimedia Commons）

鬼滅寫眞館

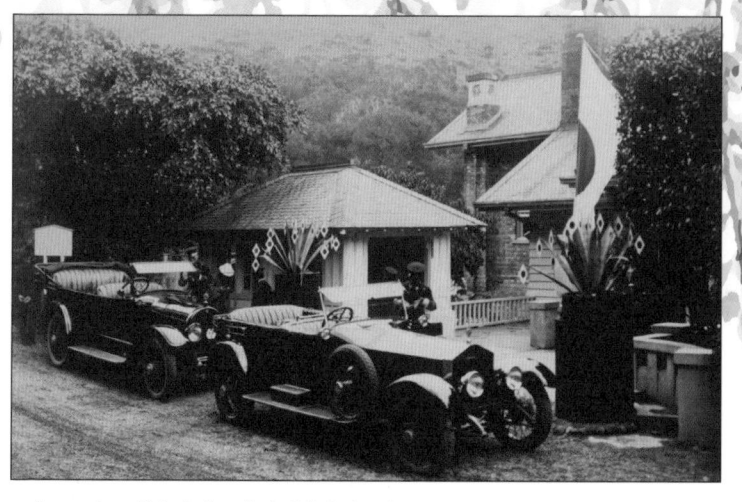

一九二三年，裕仁皇太子的車隊停留在北投溫泉浴場。現在則是臺北市北投的瀧乃湯溫泉浴場，仍保有日式建築的樣貌。 （© Wikimedia Commons）

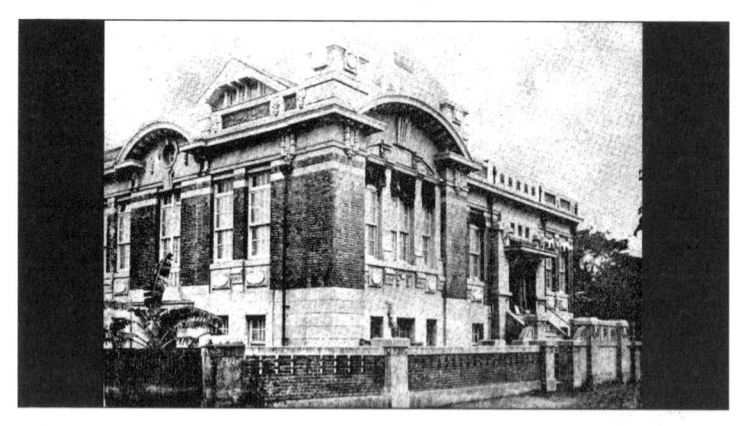

一九二三年落成的臺南圖書館，位於臺南市花園町。在二戰後繼續當成圖書館使用，直到臺南市圖書館總館遷至臺南公園內的新館，此處被轉售予遠東集團，並於一九七五年興建遠東百貨。 （© 臺南市立臺南圖書館@ Wikimedia Commons）

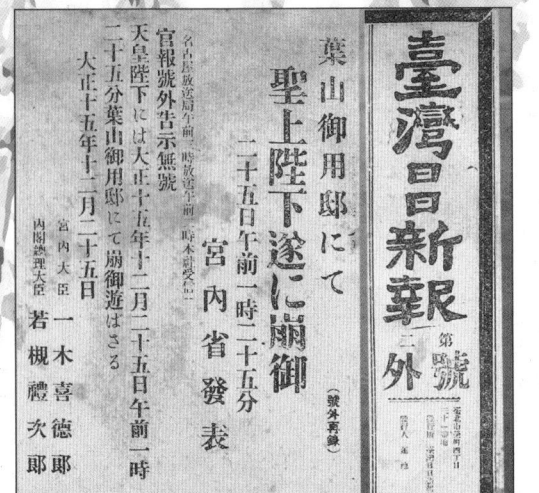

《臺灣日日新報》發布的大正天皇逝世消息。（©25 December 1926 @ Wikimedia Commons）

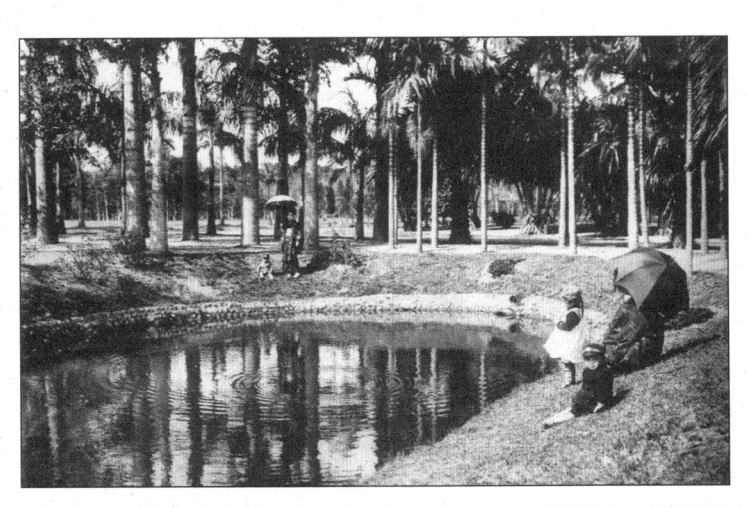

明治至大正時代的臺北植物園。一九一六年（大正五年），臺灣從日本引進紫藤花來栽種，現在仍然可以在植物園看見紫藤花的美麗身影。（©Wikimedia Commons）

鬼滅寫真館

目次

前言 《鬼滅之刃》的魅力 2

鬼滅寫真館

一 大正時代下的東京
鬼舞辻無慘初登場的真實場所 4

二 紫藤花的魅力
鬼殺隊的最終選拔處「藤襲山」 8

三 江戶到明治時代的熱門玩具
手毬鬼（朱紗丸）的手毬是屬於女孩間的玩具 12

四 江戶時代的吉原與花魁
墮姬與妓夫太郎出身的吉原「羅生門河岸」 15

五 江戶時代的罪人與入墨刑
猗窩座身上的刺青 18

六 大正時代的文學家們
人類時代不受歡迎的響凱 20

七 大正時代流行養寵物嗎？
愈史郎與茶茶丸（三色貓） 24

八 基督教反而是當時的邪教？
童磨時代下的邪教 28

九 大正時代的日本審美觀
甘露寺蜜璃竟然不受男性歡迎？ 30

十 隱身在臺灣各處的大正浪漫
「鬼滅之刃」大正時代下的臺灣 33

鬼滅物語

大正時代臺日概要 44

作者序　寫實的人性刻畫，不可錯過的魅力之作 50

壹　成為不滅的炭火

○一　火苗的強大！
竈門炭治郎 58

○二　分析與洞察全局
破綻之線 68

○三　告訴自己一路都做得很好
達成目標沒有捷徑 71

貳　陽光下的善良人們

○一　弱小者的可能性，追求極致的巔峰！
我妻善逸 80

○二　理解自我立場，欣賞他人的價值
嘴平伊之助 89

○三　傾聽內心的聲音，試著活得隨心所欲！
栗花落香奈乎 95

○四　學會坦率溝通，把握有限時光
不死川玄彌與不死川實彌 101

○五　至死不渝，百年愛戀！
珠世與愈史郎 107

參　黑夜中的無盡沉淪

〇二
鬼殺隊
完備的企業經營　　　　　156

〇一
產屋敷耀哉
深藏不露，至高同理的殉道者！　　　　　146

肆
世代意念成永恆　◆◆

〇三
墮姬、妓夫太郎、獪岳、黑死牟
無意義的比較，羨慕嫉妒恨的泥沼！　　　　　132

〇二
童磨與猗窩座
極端冷漠與孤獨　　　　　126

〇一
鬼舞辻無慘
不擇手段以求生，貪嗔癡的團塊！　　　　　119

參考文獻　　　　　215

後記
在《鬼滅之刃》的每一個角色身上，
都能看見自己一小部分的影子　　　　　202

〇七
蛇柱與霞柱
為了幸福而出生的！　　　　　189

〇六
甘露寺蜜璃
解放框架，戀愛自主！　　　　　183

〇五
悲鳴嶼行冥
深察人性，沉穩而強！　　　　　177

〇四
煉獄杏壽郎、富岡義勇、錆兔與真菰
被託付的事物，傳承的意義　　　　　165

〇三
胡蝶忍
堅忍高貴，無私而美麗　　　　　160

鬼滅物語

大正時代——臺日概要

鬼滅的背景舞臺——大正時代，究竟是什麼樣貌呢？為什麼街上同時有人穿著和服和西服呢？

一九一二年（明治四十五年）七月三十日明治天皇去世後，大正天皇即位，改年號為大正，大正時代正式開

年表

大正元年（一九一二年）

臺灣　8月，臺灣理髮營業取締規則發布。
9月，暴風雨肆虐，縱貫鐵路不通。
12月，阿里山森林鐵道通車。

日本　9月，強烈颱風肆虐東日本造成一百五十人以上死亡。
10月，警視廳禁止電影《怪盜奇坷瑪》（『ジゴマ』，Zigoman）上映。

大正二年（一九一三年）

臺灣　4月，臺南濟生病院，舉行落成式。
12月，林本源製糖株式會社，舉行創立總會。

日本　2月，東京神田保町書店街發生火災。
6月，森永牛奶糖正式發售。

大正三年（一九一四年）

臺灣　8月，總督府打狗醫院舉行開院式。

日本　4月，寶塚少女歌劇團（現為寶塚歌劇團）第一回公演。
7月，第一次世界大戰爆發。

始。因為承接了明治維新，文化與教育轉為開放。但因大正天皇體弱多病，促使政治權力從寡頭政治轉移到帝國議會和民主黨派。（一九一八年在「原敬」內閣時期正式實行政黨政治）因此，這個時代與明治、昭和相比，相對自由開放，享有「大正民主」美譽。

一九一四年發生第一次世界大戰，約一九一五年開始，日本趁歐洲各國因戰爭導致生產力衰退，而奪下歐洲產品的市場，經濟一片欣欣向榮，更一舉解決了貿易赤字問題，戰後也從債

大正四年（一九一五年）

臺灣　1月，《臺灣日日新報夕刊》(晚報) 開始發行。
4月，「臺灣總督府博物館」舉行落成式。
9月，「日本芳釀株式會社」(臺灣第一家現代化清酒釀造廠)，舉行創立總會。

日本　1月，日本向中國提出二十一條要求。
11月，芥川龍之介的短篇小說《羅生門》發表於《帝國文學》雜誌。

大正五年（一九一六年）

臺灣　6月，打狗幼稚園與臺中幼稚園，舉行開園式。
11月，裕仁被立為皇太子，全臺各地舉行奉祝。

日本　10月，東京菓子株式會社創立 (現在為明治製菓)。
11月，日本精工成立。
12月，夏目漱石逝世。

大正六年（一九一七年）

臺灣　3月，菸草專賣規則施行規則改正。

務國轉爲債權國。

大正浪漫（たいしょうロマン）是日本用以表達具有大正時代氣氛和文化現象的說法。其實，「浪漫」這個名稱是由作家「夏目漱石」所命名。大正時代個人解放與新時代的理念（女性能

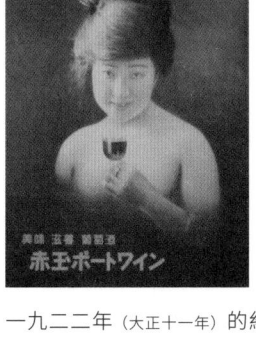

一九二二年（大正十一年）的紅酒廣告海報。十分摩登前衛。

（© KATAOKA, Toshiro (1882 - 1945) of Suntory @ Wikimedia Commons）

日本

4月，私立靜修女學校舉行開校式。

6月，總督府殖產局附屬商品陳列館，於臺北苗圃開館（現臺北植物園）

日本

4月，美國宣布正式加入協約國，對德國開戰。

5月，芥川龍之介《羅生門》出版

9月，日本煉乳株式會社（現為森永乳業）成立。

10月，極東煉乳株式會社（現為明治Meiji）成立。

大正七年（一九一八年）

臺灣

2月，臺灣礦業會社成立。

12月，臺灣紡織株式會社成立。

日本

4月，東京女子大學創立。

9月，原敬內閣成立。

11月，第一次世界大戰終結。

大正八年（一九一九年）

臺灣

1月，臺灣教育令公布。

4月，臺灣製腦株式會社成立（從事樟腦開採、製造與造林等事業）。

7月，臺灣電力株式會社成立。

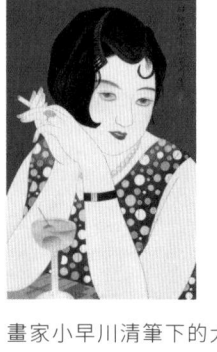

畫家小早川清筆下的大正時代摩登女孩。（© 小早川清 - http://honolulumuseum.org/art/exhibitions/5036-girls_talk_20th_century_japanese_prints_depicting_women/）

從事新行業）等思潮盛行，而「大正浪漫」就是用來形容這些現象。尤以男女髮型、服裝上開始有著和洋折衷的狀況。

當時還有一個在城市男女間的流

11月，臺灣鐵工所成立。

日本

4月，由印度甘地發起的非暴力、不合作運動開始。

7月，可爾必思（カルピス）開始販售。

大正九年（一九二○年）

臺灣

1月，臺北記者俱樂部成立。

5月，阿里山鐵道列車翻覆，死傷者數名。

7月，臺灣電力株式會社（臺灣總督府成立半官半民的電力公司），舉行創立總會。

日本

1月，大日本帝國正式加入「國際聯盟」。

6月，菊池寬發表長篇小說《真珠夫人》六月開始至十二月二十八日這段期間，於《大阪每日新聞》與《東京日日新聞》這兩份報紙上連載，是一部很典型的通俗小說。多次翻拍電影、電視劇。

10月，日本第一次「國勢調查」（又稱日本人口普查）。

大正十年（一九二一年）

臺灣

1月，美國職業野球團來臺，於臺北市與全

右：在銀座散步的時尚摩登女孩。
(©Kagayama Kyoyo @ Wikimedia Commons)

左：一九二四年（大正十三年）著名的人像畫家高畠華宵繪製的少女雜誌附錄遊戲〈七轉八起開運出世雙六〉。　(©Daderot @ Wikimedia Commons)

大正十一年（一九二二年）

日本

1月，三菱電機株式會社成立。

5月，臺灣電氣興業株式會社成立。

11月，原敬（內閣總理大臣／首相）暗殺事件。於東京車站丸之內南口大堂內被曾任大塚車站站員的右翼青年中岡洋一襲擊身亡。

臺灣

1月，林獻堂連同一百七十八位旅日臺民向帝國議會首次提出《臺灣議會設置請願書》，開啟了臺灣議會設置請願運動。

4月，臺灣所得稅令，改正發布。

臺的野球團比賽，並至中南部舉行巡迴比賽。

大正十二年（一九二三年）

日本

1月，芥川龍之介的短篇小說《竹林中》發表於月刊《新潮》一月號。

8月，「小學館」出版社成立。

臺灣

7月，臺灣酒類專賣令正式施行。

5月，鳥居信平（水利工程師）團隊規畫的二峰圳完工。

12月，發生「治警事件」（治安警察法違反檢舉事

行名詞為「モボ・モガ」意指為⋯モダンボーイ」（modern boy 摩登男孩）、「モダンガール」（modern girl 摩登女孩）。大致為一九二〇年代（大正九年到昭和四年）都會男女受西洋文化影響而產生的流行現象。職業婦女增加，有購買能力的人開始購買歐洲或美國的潮流商品來打扮自己。摩登男性可能會戴上圓頂帽和圓形粗框眼鏡，摩登女性則會將頭髮剪成鮑伯頭、戴著鐘型帽，視美國演員諾瑪希拉（Norma Shearer）、瓊克勞馥（Joan Crawford）等為偶像。

件）。

日本　1月，菊池寬創立文藝春秋社。
　　　9月，發生關東大地震。

大正十三年（一九二四年）

臺灣　9月，伊澤多喜男出任第十任臺灣總督。
日本　8月，阪神甲子園球場完成（日本職業棒球阪神虎隊的主場及棒球場，因建於大正甲子歲而得名）。
　　　10月，明治神宮外苑競技場。

大正十四年（一九二五年）

臺灣　10月，發生「二林事件」（因蔗農不滿林本源製糖株式會社的甘蔗收購價格太低，而引發衝突事件）。
日本　3月，NHK廣播開始試播。
　　　谷崎潤一郎的《痴人之愛》出版。

大正十五年（一九二六年）

臺灣　4月，「臺灣傳染病預防令」實施。
日本　8月，日本放送協會（官方譯名為日本廣播協會，簡稱NHK）正式成立。
　　　12月，大正天皇駕崩。

寫實的人性刻畫，不可錯過的魅力之作

最初是聽到身邊大師級的宅友說，最近《週刊少年 JUMP》有一部新的連載《鬼滅之刃》，還蠻有意思的喔！那已經是二〇一六年的事情了，三年後《鬼滅之刃》的電視版動畫一躍成為網路上話題之作，精緻華麗又流暢的動作場面，被動漫愛好者稱為「經費之呼吸」而津津樂道！

秉持著單純的好奇，我很快就把第一季動畫二十六集看完，有那麼一

點期待劇場版，我承認當時真的只有「一點期待」而已；沒想到與日本首映第一天就創下票房紀錄，相關報導、討論與好評不斷，等到臺灣上映也立刻共襄盛舉，雖然電影本身沒有太衝擊到我，但在回家的路上，除了情不自禁地扭了一顆鬼滅的扭蛋（抽到善逸好開心！）更油然而生一股「回家一定要把連載全部看完！」的決心。

《鬼滅之刃》意外地只連載了四年又三個月，全部只有兩百零五話，卯起來讀的話只需要兩天！看完連載真是不得了，我發現自己當初似乎小看了《鬼滅之刃》，尤其再把動畫從頭細細、慢慢地專心看了一遍，之前沒注意到的鋪陳與細節，都細膩得令人雞皮疙瘩，這部作品之所以能夠留在人心中，絕對不是只有精緻華麗又流暢，燃燒經費的動畫製作而已。

故事舞臺設定在日本的「大正時代」，雖然並非唯一一部以大正時代為背景的作品，不過在「超能力英雄」等科幻近未來元素正受歡迎的世代，

作者反其道而行選擇了純正日式古裝，在一般主流少年漫畫中也是比較特別的題材。

《銀魂》為江戶幕府末年，亦有現代化科幻成分。

大正時代只有短短十五年，在逐漸西化並陷入戰爭與混亂的明治之後，於因軍國主義而進入更大戰爭的昭和之前，大正與這兩個時代都不同，它有一種獨特的步調和令人摸不著方向的神祕感，介於亂世與不亂世之間，日式與西洋共存的「和洋折衷（わようせっちゅう）」風格，現代化繁華街景與充滿絕望的貧民窟也只有一橋之隔；受到十九世紀歐洲的浪漫主義影響，大正時代著重個人的「解放」與新時代進步理念思潮，誕生了許多藝術家與文豪，如芥川龍之介、武者小路實篤、菊池寬、直木三十五等人都是大正的代表作家，更延伸出「大正浪漫」一詞，渾沌中彷彿瀰漫著令人沉醉的香氣，正因為既醜陋又美好，昏暗卻又燈火通明，曖昧模糊無法明確區隔的氛圍，就像是日本文化中所說「逢魔時刻（逢魔時，おうまがとき）」

般的夕日薄暮，是天色漸暗、晝夜交錯，容易遭逢災禍與妖怪的時分，大正與平安時代極有可能是日本歷史中最多妖怪出沒的年代（鬼舞辻無慘在平安時代成為鬼王）。

而鬼滅充滿日本傳統元素及文化符碼，例如傳統面具（狐面、天狗面、火男面），手毬、太鼓、武士刀、吉原遊廓（花魁文化）、忍者、日式洋館、神樂舞蹈……除了大量的文化創意活用之外，原作者的筆觸也是一般少年漫畫界較不常見的類浮世繪版畫風格，偏向傳統紙芝居（連環畫劇）；初期看得出來還在摸索所以有些生硬，但是中段便有明顯進步，不僅是人物的動作、架勢、戰鬥場景的構圖，甚至旁白敘事法，都有著歌川國芳英雄合戰圖、葛飾北齋妖怪繪卷的味道，對於習慣了主流少年漫畫畫風的讀者來說或許比較難以適應，不過在文化藝術愛好者或平面設計領域則有多數正面評價，屬於藝術性較高的呈現，可謂是很有趣的嘗試，更顯示出作者與責

任編輯具有極高的文化素養與知識量，取材用心。特別是「故事」本身有一種難以言喻的「溫度」，假設同一本雜誌上其他作品都是聲光特效大製作電影的話，那麼《鬼滅之刃》就好像收音機才聽得到的電臺，用磁性的嗓音說著一篇一篇的故事。而內容其實也是相當「大人」的，作者顯然吸收當代經典王道少年漫畫的模板（公式），內化後轉換成一個更富有人情味，更腳踏實地，沒有一蹴可幾或亂開外掛，圍繞著傳統家族、手足之情、武士道、主僕上下關係、懲奸除惡、俠義精神等濃濃「時代劇」情懷與道德主旨，卻又很符合現代進步價值觀，告訴人們在任何事情上都不應該以二分法「去脈絡」，屬於新時代的「友情、努力、勝利」的故事！

這些感觸，都是我第一次為了要跟上話題匆匆看過去時而沒能領會到的，第二次細讀連載和回顧動畫，發現首尾呼應與部分對白上早有交代的、伏筆，包括幾個柱的章節，看著看著真心忍不住流淚！《鬼滅之刃》現在

在我心中不只是漫畫這麼簡單，而是有價值的文本，而且我認為它原本應該沒有要走全年齡向的意思，動畫推出後深受小朋友喜愛乃是額外的收穫。對我來說它比較像是一杯小小的有尾韻的酒，第一次太倉促沒嘗到什麼的我，第二次卻感受到淡淡的甜味，再品嘗一次又冒出了交雜的苦味；雖然是奇幻作品，但其實並不奇幻，而是很寫實的人性刻劃。

《鬼滅之刃》就是這樣一部非典型王道少年漫畫，不需要亂貼上神作的標籤，但是絕對有資格被稱為「令和代表漫畫」之一，亦是不可錯過的魅力之作。

最強攔不柱——TAMON

《鬼滅之刃》是少數全部出場人物算起來並不多，但是每一個角色都非常生動鮮明的作品；即使所有配角都很搶眼，但故事的核心並沒有失焦，本作主角竈門炭治郎的存在感也沒有被任何人奪走，更是一個就算你沒有真的很喜歡這種性格的人，也會想替他加油，想看著他一步步成長，會把自我人生中所得到的一些感觸，忍不住投射在他身上的主角。

○一 竈門炭治郎：火苗的強大！

《鬼滅之刃》故事描述大正時代一個靠著賣炭為生家族的長男——竈門炭治郎，某天下山賣炭因天生善良熱心助人，要返家時已經傍晚，回家路上的老人告訴他山中有「鬼」出沒，強硬要求炭治郎留下過夜，隔天炭治郎到家時發現母親與四個弟妹皆已被鬼襲擊死亡，只剩下妹妹竈門禰豆子一息尚存。

背著妹妹下山求醫的途中，妹妹卻因為受害時沾染了鬼的血液，而異變成了鬼！路過的「柱」——富岡義勇決定將其斬殺，然而炭治郎苦苦相

求不要殺害變成鬼的妹妹，並深信禰豆子絕對不會傷害人類；；在炭治郎反抗富岡義勇時，禰豆子不但沒有啃食炭治郎，更作勢保護已昏厥在地的哥哥，富岡義勇大爲震驚便決定不殺禰豆子，並指示炭治郎去找師父修練殺鬼的技術，於是炭治郎走上成爲「鬼殺隊」的道路，尋找最源頭的「鬼王」鬼舞辻無慘，一心只想讓妹妹禰豆子變回人類⋯⋯。

竈門炭治郎是一個相當耐人尋味的主角，乍看是傳統王道路線的人物設定，非常善良、正直、熱情、急公好義、高度同理心⋯⋯但細解炭治郎的人格，**其實也並不太屬於一股衝勁的盲目積極樂觀派，反而不少對白和行爲中都隱約透露著現實主義的思路，而理性思考中又能保有對「可能性」的追求**，切合本作強調的主軸「不二分法」、「不去脈絡」，竈門炭治郎就是一個內心如此衝突矛盾，卻豐富而完整的角色。

「光憑憤怒的感情就能贏的話，這世上早就不再有鬼了吧。」（竈門炭治

郎／第82話〈人類與鬼〉）

**「怒りという感情だけで勝てるのならば　もうこの世に鬼は存在して
いないだろう」**

炭治郎和富岡義勇其實都有「倖存者罪惡／倖存者內疚」(survivor's
guilt) 和「創傷後壓力症候群」(post-traumatic stress disorder，簡稱PTSD)；倖存者
罪惡是一種強烈的內疚感，當事人並沒有做錯什麼需要對不起別人的壞
事，而是對於在意外或災難之中「僥倖存活」下來的自己感到羞恥與慚
愧，認爲自己不配擁有這樣的生命、「不應該獨活」，尤其失去親屬與極
高同理心者的狀況更嚴重，又以人格尚未發展完全的青少年更需要專業的

協助。

在殘酷事件中失去親人或朋友的青少年，因為不想再經歷相同的痛苦，而不願與他人建立太多的情感連結，或是成為一個消極、被動、悲觀、乖僻、無法享樂、不透露自己的心聲、容易焦慮與憤怒的人。仔細回想以前的少年漫畫大都是以這類型性格的基礎來描繪一個「中二」的人物，或進一步塑造成讀者不喜歡的反派角色，以現在的價值觀來看，才會發覺這是很一件很悲傷的事。

炭治郎在只有十三歲的時候就遭遇家人悽慘死去，他在《無限列車篇》的夢境中，不斷想著如果那天不要幫助別人早一點回家就好了、如果死掉的是我就好了，甚至投射出說著「為什麼只有你活下來」這樣責怪話語的家人；雖然前面已經戰勝了一些有實力的鬼，還包括下弦，應該要越來越有自信才對，沒想到心中卻充滿如此沉重的愧疚與懊悔，就像看不見

的繩子緊緊束縛著他，直到禰豆子一聲呼喊，炭治郎想起了「還擁有」禰

豆子，這才是他心態的轉捩點：

「當我躺在別人家溫暖的被窩裡睡覺，大家卻遭遇了這麼痛苦的事情，
沒能救你們真是對不起。」（竈門炭治郎／第1話〈殘酷〉）

「俺が他所の家でぬくぬくと寝ていた間 みんなはあんな惨いことに
痛かっただろう苦しかっただろう 助けてやれなくてごめんな」

其實到無限列車爲止的劇情中，炭治郎並沒有高喊著要替家人「復
仇」，甚至整部作品都沒有強調「復仇」、「報仇血恨」、殺父之仇不共

戴天這類怒氣衝衝的字眼。炭治郎一開始成為鬼殺隊，一是尋找無慘，只有鬼王才有可能掌握讓禰豆子變回人類的方法，二是很單純的因為世間認知「鬼的存在是不好的」而去斬殺，所以他在殺鬼的過程中，一次又一次發現有些鬼其實「不是絕對的惡」，而是背後有很多苦衷與對他人的誤解和被誤解，此發現逐漸動搖了炭治郎作為鬼殺隊一員的「意圖」。

而當故事來到《無限列車篇》，順勢將本作第二大主旨拋出，也就是「脈」這件事！煉獄杏壽郎此角色的存在與用意，相當於《航海王》中為了救下魯夫而不惜被海王類咬斷手的紅髮傑克、捨命換弟弟的艾斯、《火影忍者》中保護木葉村而戰死的三代目火影爺爺及其徒弟自來也、《獵人》的凱特、《我的英雄學院》的夜目爵士，甚至也可以是《星際大戰》的天行者歐比王、天行者路克、《復仇者聯盟》的鋼鐵人……炎柱的死亡是必然且重要的關鍵，所有的經典王道模版，必有以命換命的「傳承」！

「我會履行我的職責！不會讓在場的任何人死掉！」（煉獄杏壽郎／第64話）

〈上弦之力・柱之力〉

「俺は俺の責務を全うする!!ここにいる者は誰も死なせない!!」

所以才說《鬼滅之刃》其實是在炎柱從容就義後才正要開始精采，那臺「意念」的列車才正式接上軌道而已。並且《無限列車篇》之後的劇情層次比前面的章節更上了一層：炭治郎受到前輩的正面肯定與鼓舞，從杏壽郎言行一致的熱誠中看見了理想的道德楷模，並從中理解自己真正的「purpose」，習得技能、變強了並不是為了一味地斬除鬼，而是要在鬼物橫行的世道中同理弱者，「保護比自己更弱小的人」！

因為鬼並非都是「邪惡」的存在，鬼也能像善良的禰豆子那樣與人類

共存，所以「保護弱者（人類）」這件事重於「斬鬼」，而且鬼王和十二鬼

月並不是靠一個人就能夠打敗的，需要理念相近的「眾」人一起努力，於

是杏壽郎點燃了炭治郎心中的「火苗」，燃起他眞正的動機，只要那一顆

小小的炭塊持續燃燒，心中擁有「想要保護的人事物」，那麼這份對生命

的堅持，就能**無限地綿延下去**，即呼應主公大人所說的「意念卽是永恆」；

生命優於一切這件事在後段連載中也不斷地提到，如音柱宇髓天元⋯

「活下來就是勝利，不可錯看時機。」

從這個觀點來看，炭治郎作爲主角的存在其實是很「超乎現實」、反

常態的，因爲他很快就領悟了這些事情，也順利轉化倖存者罪惡的負面能

量，雖然又眼睜睜看著欣賞的人在眼前壯烈犧牲，但是杏壽郎很溫暖地告

訴炭治郎，他的生命並不是因爲炭治郎的「不足」而滅的，炭治郎可以「活

下來」也不是從別人的生命裡「剝奪」來的，千萬不要把這愧咎疚放在自

己身上，保護弱者而戰死是杏壽郎自己的任務，出於他個人心中最正確判斷下的選擇，而他無怨無悔並且光榮地走完了這一生，炭治郎則擁有屬於自己的「任務」要去完成。

無論是正面肯定下一代的可能性、不責怪他人的杏壽郎，還是成熟地消化了這些訊息並「接下」意念的炭治郎，這兩個角色其實都還蠻不正常的，卻都是今日社會中非常需要的一類人。如果沒有這種「大器之人」的存在，整個世界就會徹底鬼化，人類會被複雜又惡意交織的人際社會折磨到通通變成壞鬼！可惜的是現實世界中這類人非常稀少，也正是時代的悲歌。

所以即便他們看起來有點天真或太理想化，但很有可能只是我們並不知道對方宏亮的嗓音與正面的話語中，究竟包裝了多麼沉重的脈絡；**不要澆熄這類人的「火苗」，因為任何改變現況的一個小小行為，好比倡議、**

推翻不公、意識形態運動等，都是從這樣的人們開始的。

「竈門少年，我相信你妹妹，她也是鬼殺隊的一員！」（煉獄杏壽郎／第66話〈黎明漸零〉）

「竈門少年　俺は君の妹を信じる　鬼殺隊の一員として認める」

○二 破綻之線：分析與洞察全局

「我是鬼殺隊癸級別的竈門炭治郎！我接下來要砍你了！」（竈門炭治郎
／第21話〈鼓屋〉）

「俺は鬼殺隊階級・癸!!竈門炭治郎だ、今からお前を斬る」

竈門炭治郎其實是有點白目的人，他無法「閱讀空氣」，而是用「聞」的，雖然聞得出來別人的喜怒哀樂，但是他會直接把對方的情緒「說出

來」，簡直不給人臺階，而且還一直介入他人的家務事。但是換句話說，竈門炭治郎是直球型的選手，他不會跟任何人拐彎抹角，永遠能夠直搗問題的核心。這種表現類似心理學中的「理性行爲治療法（Rational Emotive Behavior Therapy，簡稱爲REBT）」，讓對方了解無形加諸於自己的東西，比如個人哲學或某種信仰，就是導致自己情感痛苦的根源之一；認爲透過理性的分析，便能夠讓人們理解自己的認知錯誤，也就可能解開心中所不能解的結。

　　而理性分析需要「洞察力」，洞察力則需要「經驗的累積」，這是一環扣一環的事；原本沒有握過任何武士刀、以賣炭爲生的少年炭治郎，一步一步練習，通過選拔成爲了鬼殺隊隊員，其實就像RPG遊戲一樣，刀法和呼吸都還不夠強大的炭治郎，便以敏銳的嗅覺作「輔助」，以「破綻之線」的形式，來表現他從鬼的身上發現了弱點。不過這個設定在花街篇

被上弦墮姬「砍斷」了，意味著當人們的人生旅程越往高處去，就會遇到比以前更複雜的問題，所以要解決一項艱難的考驗，除了分析眼前的狀況還是不夠的，要能夠從一條線的狀態變成「全盤」思維，退到遠處洞察，也就是「通透」，必須理解並爬梳事物背後的「脈絡」，而又進階一級，能夠跳脫個人之外到更廣的層次融會貫通，就能達到「無我境界」！

〇三 達成目標沒有捷徑；
告訴自己一路都做得很好

炭治郎每一次的挑戰都是鞏固智力的累積，思考策略、日輪刀、呼吸法和天生擁有的小條件甚至再加上禰豆子的血鬼術，全部都是相輔相成，**沒有單靠一件事就能絕對致勝的道理。**

所以這部作品就好比人生舞臺，離開幼稚園的兒童（第一天知道世界上有「鬼」的存在），開開心心地進入小學（入鱗瀧左近次門下學習基本水之呼吸），上了國中（鬼殺隊試驗）後上高中（基本任務），再考上大學（無限列車篇），接著出社會

進入職場⋯⋯炭治郎、禰豆子、善逸、伊之助、香奈乎、玄彌全部循序漸進向上磨練成長；刀斷掉了要再換一把，招式不管用了就再努力開發更強的新技能，雖然最終目標可能離自己還很遙遠，但是不要忘記每個專家在最一開始的時候，也都只是素人而已！無論何種銅牆鐵壁，只要不懈地努力，都有能打破的一天，重要的是**正視現實與自我**，清楚知道自己做這件事的「purpose」，是爲了什麼而做，每一個步驟都要腳踏實地，不然只會成爲不做任何嘗試與努力就毫無根據地相信某種幻影，最終一事無成並失去了方向的「青鳥症候群」(Blue Bird Syndrome，對於現狀不滿，對追求未來感到茫然的現象)。我們可以從故事裡一部分的鬼身上，看到所謂華而不實的幻想，缺乏基盤的投機取巧根本不可能通往任何成功的未來。

當炭治郎在柱共同會議上見到主公大人產屋敷耀哉肯定、相信禰豆子的時候，太興奮而喊出⋯⋯「我會打敗鬼舞辻無慘！」不過主公只是微笑⋯

「但是現在的炭治郎沒有辦法打倒鬼舞辻無慘喔，先去打倒一個十二鬼月吧！」（產屋敷耀哉／第47話〈哼〉）

「今の炭治郎にはできないから まず十二鬼月を一人倒そうね」

主公並沒有盲目地鼓勵炭治郎那不知道哪裡來的自信，但是也沒有當場否定掉炭治郎的自我期許，而是將輕飄飄的炭治郎拉回地面，再溫柔地引導炭治郎按部就班變得更強的方法。正如鬼殺普通隊員是有等級之分，再上去才是柱，而鬼的內部也有下弦、上弦不同等級的結構，最後才是大BOSS無慘。這部作品幾乎不存在僥倖小聰明或單獨一人越級打怪的邏輯，極具教育意義且不可多得。然而現代人很容易因挫折（無論是個人瓶頸還是他人所造成的）而忘了個人實力「有累積過」的這件事，故事中炭治郎每修

練完一個階段，掌握一項新技能之後，又會再遇上一個更強大的鬼，前面才剛累積的認知，又毫不留情地被打破；就在他遇上響凱的時候（前失意小說家），整間屋子隨著鬼的擊鼓聲而任意變化，同時還會三百六十度旋轉，因此就算劍術已經提升了，面對原理不明的攻擊也派不上任何用場。

當炭治郎在心裡責怪自己「怎麼這麼弱這麼差勁？是不是鍛鍊都白費了？怎麼一下就要輸了？」的時候，他的腦海突然又閃過一路來到這裡的記憶，於是炭治郎對自己說：

「加油，炭治郎！這一路走來我都做得很好了！我辦得到！今天也是，從今以後也是！無論有多挫折，也絕不再灰心喪志！」（竈門炭治郎／第

24話〈原十二鬼月〉）

「頑張れ炭治郎頑張れ!!俺は今までよくやってきた!!俺はできる奴

だ!!そして今日も!!これからも!!折れていても!!俺が挫けることは

絶対にない!!」

大部分的情況下，先讓自己「灰心喪志」的眞的都是我們自己，因爲所有人的成長過程中，一直都有形無形地與他人比較，所以才會時常在心裡認爲自我有很多不足和「不如」他人，但倘若撤除了正面學習與良性競爭的概念，「比較」這件事，其實也不是那麼必要，你根本不需要和別人比來比去。每個人都是獨立存在的個體，他的人生是他的人生，他的成功是他的成功，他的幸福並不會影響到你的人生不幸福，你的存在也沒有剝奪任何人什麼，**對方並不會影響到你「自己的人生」，只有你自己才能決**

定人生要成為什麼模樣。更重要的是「他人的邪惡」並不是你一個人能夠處理的問題，所以你的本身並沒有什麼太大的問題，你其實並不軟弱也不是無用的廢物，而是在不對的時間裡遇上了不對的人，讓你遭受了這些很痛苦的生命經驗，而這不是我們能夠改變的事，所以要懂得放下執念，停止無謂的比較，鬼是鬼，你是你！

現代社會中最需要的不是負面的互相較勁，而是「了解自己究竟努力了多少」，因為社會上太多噁心又狂妄的人會讓你忘記自己曾經努力過也掙扎過，只有當你能夠認知自己就是這樣，「這沒有什麼問題！」的時候，便能逐漸看清楚他人根本一點都不重要，就算他人一件事或一句話把你一直以來的努力統統粉碎了，但**你自己千萬不可以否定自己努力過的一切**，因為只有自己的存在，對自己是最重要的。

一

特別是亞洲人的談話模式中，經常一開口就是「哇這個不是很花錢

嗎!?」「那不是很累嗎?」這類不太會主動正面肯定對方「付出」的思維,

是造成無謂的比較意識,並使高敏感族群時常認為「自己是個很差勁的

人」的原因之一;只有接受你自己的樣子才能繼續往下走,而且如果不先

照顧好自己,就沒有辦法將心中的溫度擴及他人。炭治郎在最終結局能夠

戰勝心中的鬼,就是因為他很清楚知道自己是「誰」,他為了「什麼」而

走到這裡,以及自己哪些事情做得到,哪些事情還需要努力;**不要去作無**

謂的比較,因為你已經做得很好了。

「你還有未來,就算為了十年後、二十年後的自己也要努力,現在辦不

到的事情,以後就會辦到的!」

（竈門炭治郎／第103話〈緣壹零式〉）

「君には未来がある 十年後二十年後の自分のためにも今頑張らない

と 今できないこともいつかできるようになるから」

貳

陽光下的善良人們

任何一個在實現目標道路上的人們，走著走著都會發現「想要單憑自己的力量完成一切」是一種很天真的想法，哪怕只是指引方向或提供有參考價值的人生經驗，都是他人給予的「幫助」之一；

即便《鬼滅之刃》是一部主角存在感非常重的作品，但故事從一開始就不是炭治郎的獨角戲，他路上所遇到的鬼，甚至最終十二鬼月和鬼王無慘，都不是靠炭治郎一個人就能夠打敗的；想達成目標的意念越強大，越無「雜質」，就越能吸引到磁場相近的人們一同前行，在理念碰撞與合作的過程中，互相學習並改善個人的不足之處，心靈層次才能向上提升。

一

我妻善逸：弱小者的可能性，追求極致的巔峰！

「我可是超級弱的喔！千萬不要小看我喔！」（我妻善逸／第20話〈我妻善逸〉）

「俺はな ものすごく弱いんだぜ 舐めるなよ」

個人最喜歡的角色絕對是我妻善逸，因為他可能是最正常的「正常

人」了！（笑）偵探推理作品中必須安排一位負責「說出讀者想法」的一般人角色（通常是笨蛋警察或主角單純的助手），我妻善逸就相當於這樣的存在，他的心聲和吐槽大多非常貼近一般讀者最真實的想法，相較於一看就很危險的深山還要直直衝進去的炭治郎與伊之助，哭著說出「感覺會死」的善逸才是最尋常也最「理性」的那一個。

善逸的對白中透露出他的「常識性」與「社會化」，特別是重視集團活動的日本人，紛紛表示從這位十六歲少年身上感受到巨大的共鳴！比如善逸告訴伊之助：「飯要大家一起吃才好吃！」要感謝、珍惜他人對自己的恩情與祝福（紫藤花紋家的老婆婆以打火石祈求一行人武運昌隆）；動畫第十一集中補上了一段原作只有一小格的劇情，炭治郎看善逸哭到肚子餓，就給了善逸一顆飯團，當善逸開心吃著飯團時，才發現原來炭治郎是把身上僅有的食物讓給了自己，便把這顆飯團分成兩半，一半再給炭治郎！這一小段兩分

鐘的動畫，不只凸顯出善逸察言觀色的能力與善良的本質，也再次強調了炭治郎異於常人的「無私」，好比善逸所說：

「炭治郎有著溫柔到令人想哭出來的聲音。」（我妻善逸／第26話〈空手打架〉）

「炭治郎からは泣きたくなるような優しい音がする」

無父無母的善逸在小時候受騙欠下鉅債，與他毫無任何關係只是路過的一位「爺爺」（桑島慈悟郎）替他還清債務並收其為徒，每天進行「地獄式」的訓練，但是善逸卻怎麼也學不會除了壹之型以外的雷之呼吸，又無法忍

受嚴格的特訓，認為自己資質平庸，辜負了爺爺的照顧與期待，一邊哭著逃到大樹上反遭「一陣雷劈」，使原本黑色的頭髮變成了金黃色。

於是爺爺告訴他：「你哭也好，逃避也罷，不過不要放棄，要相信那些如同地獄般鍛鍊的日子，你的努力一定會有回報！」「沒關係的，善逸，你這樣就好了，既然只能學會一招，那就將那一招鑽研到極致，磨練到極致的極致為止。」這段話所傳達的意義，和過去主流少年漫畫就有些不一樣了，在傳統王道劇情中，「眼淚」是一種宣洩，是忍到不能再忍之時一次爆發出來的轉折，好比一首電音歌曲的「beat」（節拍）。也比較不常見到一個整天哭哭啼啼喊著自己很弱、需要別人來保護的「男孩子角色」（通常會是可愛的小動物或丑角，如《航海王》的喬巴和騙人布）。以往的熱血故事裡，青少年學習到的是不能逃走，不能背對敵人，更千萬不能示弱，再怎麼重傷血流如注，都要再站起來應戰！

「我是最不喜歡自己的人，我一直都知道要好好努力，可是我會害怕，會逃避，還會哭，我也想要成為有用的人……可是，其實我已經用盡全力努力了……為什麼最後還要變成掉頭髮的怪物!?騙人的吧!?這是騙人的吧!?嗚嗚嗚！」

（我妻善逸／第33話〈雖然痛苦地滿地打滾也要向前行〉）

「キェッ」

「俺は　俺が一番自分のこと好きじゃない　ちゃんとやらなきゃっていつも思うのに　怯えるし　逃げるし　泣きますし　変わりたい　ちゃんとした人間になりたい　でもさァ　俺だって精一杯頑張ってるよ!!なのに最後髪ずら抜けで化け物になんの!?嫌でしょ!?嫌すぎじゃない!?」

但是在《鬼滅之刃》的世界中，累了可以稍微偷懶，**可以逃避，無法**

直接戰勝眼前的敵人時，可以再尋求其他不是硬碰硬的辦法；感到害怕或傷心難過的時候，當然也可以大聲哭出來，更可以坦率地承認自己的脆弱與不安，每個人都有表達負面情緒的自由。與自己的身分是什麼，都無所謂！鬼滅也並非一味以不切實際的積極、包裝起痛苦的感受，只有無論如何，**千萬不要「否定自身的努力」**！要正視並接受自我的「弱面」。我們只是凡人，所以就算只擅長一件事那又如何？這份心無旁鶩的專注與「純度」，才能讓人到達更與眾不同的境界，要相信自己從小小小事物開始的堅持，終將星火燎原。

「刀啊，是在反覆敲打的過程中，除去不純淨的物質和多餘的東西，從而提高鋼的『純度』，才能造就一把強韌的刀刃。」（桑島慈悟郎／第33

「刀はな　叩いて叩いて叩き上げて不純物や余分なものを飛ばし　鋼の純度を高め強靭な刀を作るんだ」

「我是最不喜歡自己的人」，這句對白雖然簡單卻是多少人的心聲！

許許多多的人們在社會上打滾，都會因為無能為力，而漸漸成為自己不喜歡或曾經不想成為的「那個人」，於是又有許許多多的人們被迫在一次又一次現實的打擊中，放棄了自己原本堅持的事物，更也逐漸「放棄自我」，

但是爺爺從來沒有放棄善逸，無論善逸怎麼任性地逃跑都會把他帶回來；爺爺並非要求善逸「成為最強」，而是**相信善逸能夠戰勝心中那個膽怯的自我**，點亮無意識空間的一片黑暗，找回自己所不知的「潛力」。而

回報這份很單純的「信任」，就是善逸的使命感，當人們擁有被託付的「情念」時，就能夠更加清楚自己要做的是什麼，「想要的」事物究竟是什麼？

總是哭哭啼啼說著自己有多麼弱小的人，卻擁有同理他人的溫柔，慷慨地給予他人自己的信任，或許這才是最強大的天賦。（而且就算被女性欺騙過，他依然非常喜歡、尊重女性，還會告訴伊之助要好好與女生相處！）

被雷劈看似很倒楣，但換個角度便是「極其幸運」之人！呼應主公大人的話——正因為沒有框架，真正的從零開始，弱小者充滿著無限的可能，所以能夠在反覆的摸索中，找到屬於自己最獨特的一套制勝法。（柒之型：火雷神）

「外表再強大的人，都會有痛苦難心的時候，但是一股勁地垂頭喪氣也不是辦法，還是要不斷鞭策受傷的心好振作起來……」（我妻善逸／第67

話 〈尋覓之物〉

「どんな強そうな人だって苦しいことや悲しいことがあるんだよな

だけどずーーーっと蹲ってたって仕方ないから　傷ついた心を叩いて

叩いて立ち上がる」

○二 嘴平伊之助：理解自我立場，欣賞他人的價值

「糟糕了！我在戰鬥的時候，也要記得守護人們才對……！」（嘴平伊之助／第79話〈風六〉）

「やべぇ!!人間を守りながらの戦いをしなきゃならねぇのに…!!」

嘴平伊之助在褓褓時遭逃亡中的母親拋下懸崖，幸好被母山豬餵養而

存活，兒時經常跑下山到青年孝治的家裡，向親切的失智症老爺爺討東西吃，順便學習人類的語言。他的故事真的就像小泰山一樣，對比我妻善逸的充分社會化，伊之助在十五歲以前接觸過的人類極少，所以並不了解正常人類的情感，也是炭治郎的同期中，唯一沒有什麼特別的目的就成為鬼殺隊的隊士。

伊之助的優勢是擁有野性生物的直覺與敏感，僅透過空氣流動的變化就能知道敵人在什麼位置。他沒有被人類社會中的無形枷鎖制約，心靈與肉體都保有人類尚未被社會玷污的「柔軟度」。原著二十八話中，伊之助問炭治郎「什麼是『自豪』？」因為從小在山林裡奔跑、整天與野獸為伍的他不知道為自己感到驕傲是什麼意思，炭治郎就用伊之助能夠理解的話語回答：**「徹底理解自己的立場，並且對於自己的立場能夠問心無愧，做出正確的行為。」**這就是「自豪」。作者總是能夠以很簡單的話，說出一

般大人也不太能解釋清楚的事，這也是《鬼滅之刃》令人喜歡的地方之一。

接著伊之助又追問：「那麼『立場』是什麼意思？」「『問心無愧』又是什麼意思？」對伊之助來說還有很多不能理解的「人類的事情」，但他最無法理解、充滿疑惑的，其實是毫無關係的老婆婆為什麼要替他們祈求平安無事？人類是一種能夠為毫無關係的他人付出情感的生物，這也正是人類與野獸「鬼」之間的不同；伊之助在他人對自己的付出中，漸漸明白了那陣「暖暖的～」就是「幸福」與被愛的感受，原本沒有任何明確目標的伊之助，有了「想要」的東西，每當陷入危機，他的腦中就會響起老婆婆說的：

「無論何時，請你們要抬頭挺胸地活下去。」（阿壽婆／第28話〈緊急召集〉）

「どのような時でも誇り高く生きてくださいませ」

伊之助的內心在那田蜘蛛山被炭治郎的正面肯定與信任（約好千萬不能死掉）悄悄影響，他掌握了加入一點點思考而仍能保有直覺的作戰方式，雖然慘敗，但透過坦承脆弱的情緒與同儕互相勉勵，他的人格中也漸漸多了「人性化」的一面，本來對他人處境毫無惻隱之心的伊之助，後來還為炎柱的死去與自己力所不及而放聲痛哭：

「不要再鬼叫了！你怎麼可以傷害禰豆子！你才不是這、這樣子的人吧！你明明之前那麼溫柔⋯⋯！快變回原本的炭治郎啊啊啊啊啊

「ガーガー言うな 禰豆子に怪我とかさせんじゃねえ お前そんな…そんな奴じゃないだろ あんなに優しかったのに…！！元の炭治郎に戻れよォォォォ!!」

伊之助和煉獄杏壽郎其實很相似，他們都具有能夠看見對方優秀的一面，並眞正欣賞他人的能力，不會被人性中的「羞恥」綑綁，自己做不到的事情，就學著交給其他人去處理，承認他人的強大並不丟臉。這一點可說是現代人非常缺少的美德，因羞恥作祟的嫉妒心，導致什麼都見不得別人好。同時，煉獄杏壽郎也讓炭治郎、善逸與伊之助了解了更重要的一點……眞正的「強大」並不是斬殺一堆鬼，而是能夠挺身保護比自己更弱小

的人。

　　伊之助透過不斷的「學習」，逐漸體會人類應有的喜怒哀樂，明白了要為自己活著這件事而「自豪」，以及「能夠活下來真是太好了」這句話的意思，與童磨生而為人卻無法感受最基本的喜怒哀樂，形成強烈的對比。

〇三 栗花落香奈乎：傾聽內心的聲音，試著活得隨心所欲！

「你，究竟是為了什麼來到這個世上？」（栗花落香奈乎／第157話〈歸還之魂〉）

「貴方 何のために生まれてきたの？」

栗花落香奈乎在貧民窟出生，窮到父母都沒有替她取名字，從小吃不

飽穿不暖還經常遭受暴力對待，因為害怕像其他兄弟一樣隔天就成為一具冰冷的屍體，小女孩從此不敢哭泣，連收養自己的胡蝶香奈惠去世時，即使全身冒冷汗也流不出一滴眼淚。作品中形容她「有一天，那條線就斷了」，她再也沒有特別的「感覺」了，不會哭，也不會傷心了。

那條斷掉的線既象徵理智，也符合兒童創傷後壓力症候群 (post-traumatic syndrome disorder) 的表現之一，這類兒童經常出現「畏避症狀」，躲避與創傷相關的記憶和事件，甚至封閉自我，抑制情感的表達；其實就連我妻善逸遇到無法處理的危機時會立刻睡著或當場昏厥的描述，也都屬於憂鬱症、躁鬱症等現代常見身心疾病的症狀（體能低下、容易疲倦、失去興趣與活力、喪失感受、嗜睡或失眠的睡眠失調等）。

一個應該在笑聲中成長的小女孩，因為太過害怕表達情感會招致「不好的結果」，而在隱藏真實情緒的狀態下度過了一整個童年，香奈乎必須

要觀察大人臉色而得到的「優秀視覺」能力，真是令人難過的設定。她一度失去了人類最重要的特質：「自我意志」，認爲「什麼都無所謂」，也無法直接做選擇，只能用胡蝶香奈惠教她的，用擲銅板的方式，來做每一個決定…

「因為怎樣都可以，一切都無所謂，所以自己沒有辦法決定。」

「我覺得世界上沒有什麼『無所謂』的事情喔，一定是香奈乎心裡的聲音太小聲了。」

（栗花落香奈乎與竈門炭治郎／第53話〈你是〉）

「全部どうでもいいから　自分で決められないの」

「この世にどうでもいいことなんて無いと思うよ　きっと　カナヲは心の声が小さいんだろうな」

原作五十三話的這一段對話本來就很觸動人心，動畫化後的呈現更是令人想哭：

炭治郎問香奈乎：「為什麼不自己決定呢？」

香奈乎回答：「因為怎樣都可以，一切都無所謂，所以自己沒有辦法決定。」

炭治郎：「我覺得世界上沒有什麼『無所謂』的事情喔，一定是香奈乎心裡的聲音太小聲了。」

接著炭治郎借了香奈乎的銅板，要「決定」香奈乎今後是否會遵循自己心裡的聲音，如果擲到正面就要香奈乎「從今以後隨心所欲的生活」！而且還要一直擲到正面為止，炭治郎的直球不只充滿能量，也有如此浪漫的時候。

「隨心所欲」對現代人來說是最不容易的，我們經常為了遵守某種規

則而放棄自我意志，忽略心底最眞實的聲音，以虛假的社交表情來掩飾內心的空虛。然而心聲其實就是一種「直覺」，能夠傾聽自我心聲的人，才能眞正知道自己想要的是什麼，那麼就能分得清楚哪些是重要的，哪些又是不重要的、所以世界上並不存在「無所謂的事情」。

／第53話〈你是〉）

「加油！心就是人的原動力，心靈的強大是沒有界限的！」（竈門炭治郎

「頑張れ!!人は心が原動力だから 心はどこまでも強くなれる!!」

香奈乎也是前後轉變最鮮明的角色之一，她的成長從「一切無所謂」

到「有所謂」，當她試著敞開心房，就能更理解、珍惜人與人之間情感的重量，所以面對童磨這樣真的「毫無所謂」並嘲笑人類情感與羈絆的鬼時，她不只認為對方相當可悲，更是發自內心的「憤怒不已」，這是人之於鬼的強烈對照。

「就像姊姊說的那樣，好好珍惜同伴的話，同伴就來幫助我了，我一個人的確沒有辦法做到，但是同伴就來了！」（栗花落香奈乎／第163話〈心意滿懷〉）

「姉さんに言われたとおり、仲間を大切にしていたら 助けてくれた よ。一人じゃ無理だったけど仲間が来てくれた」

〇四 不死川玄彌與不死川實彌：學會坦率溝通，把握有限時光

「誰理你啦！快滾出去！少一副是我朋友的表情在這裡說有的沒的！」

「不要直接叫我的名字！」 「到底在做什麼啦你這個噁心的傢伙！」

「你瘋了嗎？快扔掉啊！」 〈不死川玄彌／第105話〈某物出現〉〉

「知るかよ!!出てけお前 友だちみたいな顔して喋ってんじゃねーよ!!」 「下の名前で呼ぶんじゃねぇ!!!」 「何でとってんだよ気持ち悪ィ奴だなテメェは!!」 「正気じゃねぇだろ捨てろや!!」

在炭治郎的同期中，不死川玄彌是唯一不會使用任何呼吸法的人，人物設定與校園日劇中經常可見的不良少年相當雷同，眼神兇狠、態度惡劣，還有一頭很叛逆的髮型，看起來就很「不良」的外貌下，其實隱藏著一段悲傷的過去。兒時兄弟姊妹遭父親長期家暴，當父親被人刺死後，便與哥哥不死川實彌立誓由他們兩個人來保護整個家。不料某天住家又遭鬼襲擊，使年幼的弟妹全部喪命，但玄彌沒發現那隻鬼其實是被鬼化的母親，反而誤將挺身而出保護弟妹的實彌看作弒母兇手，最後實彌沒能解釋、也沒留下任何解釋便離去，待充滿疑惑與不解的玄彌日後發現「鬼」的真相，才明白自己錯怪了哥哥，加入鬼殺隊希望與哥哥見上一面，暗自希望能把那時沒有傳達的話，好好地說清楚。

雖然玄彌的體能較不優異而無法使用呼吸法，但保有家族特殊的體質，能夠吃下鬼的一部分而短暫的鬼化，加上強韌的精神與意志力，主公

因而認可玄彌成為鬼殺隊的一員。如同炭治郎具有優越的嗅覺（鼻），善逸是聽覺（耳），伊之助的直覺（感），香奈乎的視覺（眼），玄彌則是過於常人的「牙齒（口）」（與消化器官），全部組合起來就是一張臉，眼耳口鼻與感知，缺一不可。而「牙（口）」的設定也正象徵著玄彌必須面對的課題：溝通！

不死川玄彌的暴躁，源自於對兄長的不解，以及深埋在內心的愧疚感，一心想向哥哥道歉，偏偏兄弟倆人都是不善溝通、口是心非的傲嬌性格，沒想到好不容易通過層層關卡才見到了哥哥，哥哥卻想把自己弄瞎逐出鬼殺隊，又因為生命經驗不足，無法明白對方為什麼要這麼做，於是內心更加混亂，誤會與矛盾加深，**將不安的情緒化作惡劣的行為及言語加諸於他人。** 這也是有些青少年在成長過程中，遭遇情感創傷時會出現的狀況，原本崇拜的楷模太早離去，失去正面仿效的對象，不惜以非典型的手段「吃鬼」來提升自我。與現實世界對照的話，就是在不穩定的狀態中，

嘗試酒精、毒品或甚至小型犯罪來尋找自我價值的迷途青少年。這個時期如果沒有人出現指導正確排解的方式，當事人便可能持續誤入歧途。所以在故事中，悲鳴嶼行冥得知其食鬼行為，即使玄彌不會呼吸法，他也願意收玄彌為徒。

「我會先當上柱！」　（不死川玄彌／第113話〈赫刀〉）

「少得意了！要打倒上弦的人……是我!!」　「上弦之陸不是靠你的力量打倒的，所以你才沒有成為柱！」　「我會比你這種人更早一步……」

「図に…乗るなよ　上弦を倒すのは…俺だ!!!」　「上弦の陸を倒したのはお前の力じゃない　だからお前は柱になってない」　「お前なんかよりも先に俺が…」　「柱になるのは俺だ!!!」

105 ｜ 104

表達「心意」是很難的一件事，必須要「說出來」才行！當玄彌看著炭治郎與禰豆子在陽光下相擁時，臉上淺淺的笑容就透露出對他人手足之情的羨慕與憧憬，其實玄彌心中的某個部分，一直都知道哥哥為了保護自己那言不由衷的「溫柔」，而玄彌也有這份溫柔，但是「罪惡感」卻阻礙了他的自我認同，雖然最終坦承以對，互相原諒與感謝，可惜時光不再，如果能再更坦率一些確認彼此的動機和想法，也許兄弟倆人會擁有更多相處的時間。

不死川兄弟與時透雙胞胎的故事，也都是在表達「把握當下」的重要性，**人與人之間的誤解，經常始於沒有正確表達自己真正的意思**，哪怕是最親近的家人，也必須細心溝通。同時也映襯出炭治郎與禰豆子這對兄妹，無論如何、甚至沒辦法言語對話都要緊緊抓住對方的深厚感情。原作中這三段不同的手足描寫，對於不少已離開原生家庭，或是兄弟姊妹長大

的感傷。

後已經不太常連絡的成年讀者來說，不只格外動人心弦，還有著五味雜陳

「我希望……受盡了……無數苦難……的哥哥……可以過得幸福……

不希望你……死掉……因為……哥哥是……這個世界上……最溫柔的

人……」〈不死川玄彌／第179話〈兄弟之情，將心比心〉〉

「つらい…思いを…たくさん…した…兄ちゃん…は…幸せに…なって

…欲しい…死なないで…欲しい… 俺の…兄ちゃん…は…この世で…

一番…優しい…人…だから…」

〇五　珠世與愈史郎：
至死不渝，百年愛戀！

「你連變成鬼的人，都還是用『人』這個字來稱呼，而且還想著去救他呢，那麼我也助你一臂之力吧。」（珠世／第14話〈鬼舞辻的憤怒・迷幻之血的香氣〉）

「鬼となった者にも「人」という言葉を使ってくださるのですね　そして助けようとしている　ならば私もあなたを手助けしましょ」

珠世與愈史郎的故事，非常浪漫淒美，尤其看完結局再回頭忽然一想，會覺得好心痛；西洋主流的吸血鬼題材中，有「吸血鬼會無條件愛上把自己變成吸血鬼的那隻吸血鬼」這樣的設定，大部分的新生吸血鬼對「始祖」吸血鬼會產生瘋狂迷戀的情感，但是原始吸血鬼不見得要有所回應，也可以單純就像「養小孩」般的心情看待製造出來的新生吸血鬼，因此會發展出類似「家系」的存在；而當最源頭的始祖死亡時，同一血脈下的吸血鬼也會全數死亡消失，可參考美劇《真愛如血》（True Blood）、《噬血Y世代》（The Vampire Diaries）、《創始吸血鬼》（The Originals）等都有相當詳盡的描寫；珠世和愈史郎就類似這樣的關係：

「珠世大人今天也好美，明天肯定也很美吧！」（愈史郎／第15話〈醫生的見

「珠世樣は今日も美しい きっと明日も美しいぞ」

愈史郎對珠世大人是眞愛，連珠世生氣的樣子，他都覺得好美麗！愛到其他人在他眼中，根本不值得一提，這份深深的狂戀除了上述的類似血鬼設定以外，也包含著對珠世賦予自己新生命的無限感激，這點相當特別，與鬼舞辻無慘和十二鬼月之間嚴格的上下階級關係非常不同。十二鬼月與鬼王之間並不存在任何「愛」的概念，更不用說「感激」的成分，無慘把其他人變成鬼，並不是爲了「拯救」別人，而是爲自己尋找可以抗陽光的鬼，把別人當作隨時可以替換的實驗體。而十二鬼月大部分是爲了證明自己生前所不能達成的價值，或是畏懼被殺害，才選擇效忠鬼王所創造

出來的體制，兩者都沒有真心爲他人付出。

然而愈史郎願意無條件地爲珠世犧牲，也能回憶起珠世在自己還是人類的時候的提醒：「不再是人類的生活，會很艱辛和痛苦……」（十二鬼月大部分沒有人類時代的完整記憶），也或許珠世的存在就是這麼美好，讓愈史郎寧願背負不知道盡頭在哪裡的艱辛和痛苦，也想與眼前出現的天使，永遠一起生活。雖然珠世未有如愈史郎這般明顯的表達，但也一直都把愈史郎帶在身邊，而且還怕愈史郎將來會寂寞，把茶茶丸也變成了鬼，讓茶茶丸代替自己陪伴愈史郎。

珠世和愈史郎兩個人的言語、行動，與彼此之間的感情，也是讓炭治郎確信「『有人性的鬼』是存在的」的關鍵；珠世身爲一隻活了四百多年以上的鬼，照理說應該人性全失，但她卻能從原本噬人血的狀態，逐漸控制住對人血的欲望（還可以改變飲食習慣，讓自己能夠喝人類的紅茶），並在一百多

歲時遵守與繼國緣壹的約定，終身致力於尋找「把鬼變回人類」的方法，而不是直接把鬼殺光。如同最終珠世得出了在有限條件下能夠消滅鬼王的辦法，**並非以不合理的方式讓自己快速變強，而是將對方一步步地削弱！**

同時更需要眾人互相合作才有「機會」成功；這種洞察局勢的「換位思考」，只存在於人類的思維模式中，珠世是身為鬼的「溫暖的人」，所以她也願意為了看不見的「未來」，義無反顧地犧牲，

「お前を殺す為にお前より強くなる必要はない お前を弱くすればい

「要殺掉你不需要變得比你更強，只要將你弱化即可；就像你為了生存可以不擇手段，我，和我們為了能夠殺掉你也會不擇手段。」（珠世／

「いだけの話 お前が生きる為に手段を選ばないように 私も私たちも

お前を殺す為に手段を選ばない」

珠世被無慘鬼化而奪走自己家人的生命後，在無慘身邊受苦了大約

一百年，解除詛咒後隻身到處行醫救人，孤伶伶地活了四百多年，這當中

只有愈史郎一人成功變身成了鬼；孤單了幾個世紀那麼久，好不容易有了一

個對象可以作伴，而且還對自己死心塌地，那麼應該是兩人手牽手去遠方

好好生活才對，反正人類的事情和自己已經沒有什麼太大的關係，但是珠

世依然緊守約定，而且從來不忘「溫柔」對待他人，甚至鬼化別人時，都

不存在創造者死亡則對方會一同消逝的「詛咒」，就算個人生命消亡，「你

可以活下去就好了」，因爲對珠世來說，他人的生命比自己的重要很多。

不過被一個人留下來的愈史郎，就很令人不捨。最後一話現代篇中，

主角群大部分是後代或靈魂轉世的概念，但愈史郎卻是少數從大正時代得

以一直「活」到現代的人物，也就是說愈史郎在眼睜睜看著心愛的珠世消

逝後，至少一個人和茶茶丸度過了九十幾年的光陰！默默看著所有人組成

幸福的家庭，一代傳一代。

而在這九十幾年的每一天，他仍日日夜夜地思念著珠世大人，儘管畫

下一幅又一幅記憶中的美麗身影，也沒辦法再更靠近那曾經就在身邊的心

愛的人……但因為珠世留給他的，就是自己的「生命」，所以「人生」再

漫長無止盡，愈史郎也必須小心翼翼地像珍貴的禮物那般珍惜，這份愛情

真正「到死都不會改變」，多浪漫的雙關啊！但是想著想著就覺得有夠心

痛，不知道愈史郎還會在這個沒有珠世的世界裡，這樣一個人生活多久

呢……？（淚目）

參

黑夜中的無盡沉淪

「鬼不會老，也不需要錢吃飯，不會生病，也不會死去，不會失去任何東西⋯強大又美麗的鬼，更可以隨心所欲⋯⋯!!」（墮姬／第81話〈重疊的記憶〉）

「鬼は老いない 食うためにお金も必要ない 病気にならない 死なない、何も失わない そして美しく強い鬼は何をしてもいいのよ⋯!!」

一路讀到這一章了，應該能察覺幾個重點概念不停出現。「不去脈絡」、「腳踏實地」、「專注自我（不與他人作比較）」、「同理他人」；因為這些就是《鬼滅之刃》的核心價值，而故事中「鬼」這種生物，正是與這些核心價值背道而馳的化身。《鬼滅之刃》的鬼，是將日本傳統的「鬼（おに）」與西方吸血鬼不老不死且大多維持人形的特徵所結合的設定。

日本一般的「鬼」是一種擁有血肉之軀的大型妖怪，就是每年二月三日前後「撒豆節」要用豆子灑出去的那種鬼，也是桃太郎要去征討的那種頭上長角、身穿獸皮的鬼，傳說中如野獸般力大無窮，在佛教影響下，外型多近似羅剎，一旦過吸食人血、被血液感染也會變成同類，或是畫伏夜出，照射到陽光就會灰飛煙滅等這類弱點，都屬於吸血鬼的特性，而本作不以「吸血鬼（きゅうけつき）」或「ヴァンパイア（Vampire）」稱呼，就是通稱為「鬼（おに）」。

雖然鬼在劇情中爲「反派」，但《鬼滅之刃》不斷強調一個觀念：這個世界上並沒有「絕對之惡」，不能簡單二分法把人分成「好人」與「壞人」兩種。鬼不是直接與「惡」畫上等號，也並非變成鬼了就不容於世，而是因爲成爲鬼大多必須殺人，不被允許的是「殺人」這件事，而不是鬼的身分不被允許。因此順著這個邏輯，少數「不取他人性命的鬼」是可以

存在的，所以珠世、愈史郎與竈門禰豆子可以被他人接受，尤其是禰豆子，正象徵著極致的「不可二分」；如果要說《鬼滅之刃》的「麥高芬」(Mac Guffin) 是什麼，也許不是日輪刀也不是那找不著的青色彼岸花，而是驅動著整個故事的關鍵，以存在本身證明觀點，那始終保有堅韌人性的禰豆子吧！

與其把鬼歸類成壞人，不如將鬼理解為，其實就是一群立場不同而志向不合，又相當苦命的眾生，而且有時候鬼所吐露的心聲或想法，反而還比炭治郎不合時宜的良善來得「正常」許多，甚至是具有社會常識的吐槽，雙方立場迥異的對話格外諷刺，並帶出不少反思。而故事裡的鬼經常展現下列特質：

◆ 利己主義者

◆ 種族優越主義

◆ 無情地捨棄弱者

◆ 充滿忌妒與憎恨

◆ 執著於無謂的比較

◆ 去脈絡的投機者

扮演著姊姊角色的蜘蛛鬼，充分展現其「利己主義」…

「我只要想著我自己就好了，他們全部都是笨蛋，但是我不一樣！」

（蜘蛛鬼「姊姊」／第41話〈胡蝶忍〉）

「私は自分さえよければいい　アイツらは馬鹿だけど　私は違う」

〇一 鬼舞辻無慘：不擇手段以求生，貪嗔癡的團塊！

　　鬼唯一能勝過人類的事情，大概就是「不想死」的決心！那不是出於對「生命」的尊重或珍惜，而是純屬對自我「存在」的執著，並且尋求了不正確的方向，以剝奪他人的時光來延續自己的存在感。鬼舞辻無慘原本是個奄奄一息的死胎，快被火葬前一刻才有生命跡象這個設計實是一絕，長到二十歲又罹患絕症，「死亡」這件事多次直衝著他而來，難怪無慘對「活」有著**病態的解讀**，只要為了自己的活，他可以毫不顧他人的「活」，

而且是極端的「逆我者必死」！

無慘不管他人是怎麼辛苦地「活」過來的，只要變成鬼，就必須絕對效忠，不能有任何質疑與反駁，即便是十二鬼月，一旦「不被需要」、派不上用場，他會馬上處決，就像捏死一隻小小螻蟻。第五十一話中尖銳質問著「為什麼下弦的鬼會這麼弱？」的無慘，看起來也激似社會上令人又怕又恨的既得利益慣老闆（笑）。就算得到無慘的血，成為鬼之中比較「高級」一些的十二鬼月，但若達不到上位者的要求，依然要承受被殘酷淘汰的風險，這是毫無信任與互助關係的結構：鬼的社會是以非常單純的弱肉強食所維繫的，好比野外的「動物」一樣，並不像人類擁有體恤他人、保護弱者的思想，正如無慘對下弦鬼月的命令：

「頭を垂れて蹲え 平伏せよ」

鬼殺隊中，不適合成爲劍士或失去戰鬥能力的人，可以選擇加入「隱」部隊提供輔助或善後工作，在不同的位置奉獻技能，除此之外，鬼殺隊隊士間經常互相勉勵，更由柱親自帶領所有人一起特訓，不會輕易捨棄實力較弱的隊士，但是鬼的世界沒有這種「友善空間」，一旦淪爲團體中的弱者，就失去所有翻身的機會，這是很可怕的，壓力好大！

同時我覺得無慘也像《哈利波特》的佛地魔，不准下位者說自己的壞話，透漏任何情報就得死，因此信徒（鬼）連他的名諱都不敢提起；還當著下弦的面直指他們「庸俗」！說明無慘給你十二鬼月的頭銜，不過是安

個名目，讓你無條件替他辦事，但是他也不會真的把你放在心上，無慘與其他鬼之間只是無情而薄弱的上下關係，剛好與產屋敷耀哉和鬼殺隊之間的羈絆形成強烈對比。

「給我閉嘴！沒有什麼『不是的』，我不會錯，萬事由我決定，我的話就是絕對的，你沒有拒絕的權力，我說的『正確』，就是『正確』！」

（鬼舞辻無慘／第52話〈冷酷無情〉）

「黙れ 何も違わない 私は何も間違えない 全ての決定權は私に有り お前に拒否する權利はない 私が "正しい" と言った事が "正しい" のだ！」

他曾斥責下弦厚顏無恥，但是個人對「榮譽」卻沒有任何堅持，可以隨時從戰場上不顧一切地逃開。

他一怒之下殺害的善良醫生，反而是世界上唯一知道青色彼岸花位置的人，但是無慘並沒有從這樣「致命的錯誤」中記取到任何教訓，因爲他的「時間太多了」！無慘和主公大人的對比，鬼與人的對立，也是圍繞在「無限」與「有限」的探討。當擁有「無限」的歲月，無慘選擇揮霍，不在乎他人情感，反正少了一個下弦，隨時都可以替換，就像補充包的概念，反之，鬼殺隊的人類**因生命、時間有限，更加把握機會精進、自我提升，珍惜人與人之間的連結。**

無慘渴望的是「不滅」，但那並不是什麼眞正「自我實踐」的夢想，只是不能在陽光下自由行走的「屈辱和憤怒」所交織而成的「不甘願」，那是很空洞的恨意與反社會；當一個人「擁有太多」結果心中不需要任何

「量尺」的時候，他便會忘記世界上每一件事物都擁有相應的代價，與必須承擔的後果（consequence），無慘並沒有把「不能照射陽光」視為「永生」的代價，他所追求的不滅，說穿了就是「貪婪」而已！

「那些事根本毫無因果，因為，我至今沒受過任何天罰，即使殺死了成千上百的人類，上天還是原諒我。這一千年來，我沒見過神，也沒見過佛。」（鬼舞辻無慘／第137話〈不滅〉）

「そんな事柄には何の因果関係もなし なぜなら 私には何の天罰も下っていない 何百何千という人間を殺しても私は許されている この千年 神も仏も見たことがない」

所以鬼舞辻無慘的結局是很警世的，其實並不是炭治郎和鬼殺隊足以

戰勝原本實力的無慘，而是頭腦派角色們發揮所長，成功「削弱」了無慘

的能耐。再說，無慘過去與繼國緣壹戰鬥時留下了無法癒合的舊傷，只是

這些傷痕都被隱藏起來了，**這象徵人類如果不好好面對自己的課題，選擇**

終身逃避或無視的話，那些課題可能就會成為自己最大的致命傷。也許平

安到大正這一千多年，無慘並沒有真正喜歡的東西，缺乏對人事物的熱

誠，也沒有任何託付於他人的情感（除了自己以外），他應該是活得百般無趣，

才會把「永恆」理解爲「肉體」的存在，而不是情念的傳承。

無慘是敗於貪心與狂妄，也說明了無限自我膨脹的人，終將成爲見光

死的巨嬰喔！（笑）卽便如此，無慘說出的話，細細咀嚼也不是毫無道理，

這位如狐妖般狡詐、真正人面「鬼」心（還很美型！）的最終 BOSS，也是頗

耐人尋味的借鏡。

○二 童磨與猗窩座：極端冷漠與孤獨

上弦之貳童磨與上弦之叁猗窩座，可互為對照組。我認為童磨這個角色，充滿難以言喻的說服力，人物設定意外寫實，完全是這世界上古今中外，所有詐騙集團與邪教教主的生動寫照，感恩上弦，讚嘆上弦！

歷史上知名的邪教領袖，如查爾斯・曼森（美國邪教領袖代表）、麻原彰晃（奧姆真理教）等，都散發著不可思議的人格魅力，特別擅以如糖似蜜的言語讓身心極為脆弱的人相信自己將可以得到無條件的愛與歸屬，但其實這類

邪教領袖並非特別「愛人」，而是鄙視著自己以外的其他人類，並且將人與生俱來的豐富情感視為可操作、玩弄的手段，對他人實施精神控制。

「可憐的孩子，是發生過什麼傷心的事情了吧？我會傾聽的，都告訴我吧！」（童磨／第141話〈仇〉）

「可哀想に 何かつらいことがあったんだね…聞いてあげよう 話してごらん」

這類人多少具有反社會人格障礙（antisocial personality disorder，ASPD），相當高傲自以為是，並嚴重缺乏惻隱之心、悔恨、羞恥、內疚感等情緒，道

德意識及良心標準低落，經常將犯罪行為合理化，也會無動於衷地傷害別人。童磨從來沒有正視過別人的感情，甚至會嘲笑他人的情感表達，以譏諷他人為樂，然而最終卻對比他更腹黑的胡蝶忍動了心，證明了童磨其實也不是全然「無法感受」常人的七情六慾。

而猗窩座崇拜強者，對弱小的事物不屑一顧，但是猗窩座不僅體會過無血緣之人的養育之恩，更擁有珍貴又哀傷的戀愛經驗，曾經也有過想要好好守護的愛人。與童磨瞧不起人類情感不同，猗窩座似乎一直都在尋求他想相信的牽絆，追逐著能夠與之匹敵、**堂堂正正的「可敬」對手**，因此看到猗窩座令人鼻酸的故事，再回頭思考他對炎柱深深的執著，一切都豁然開朗而且合情合理。如果孤單了幾百年，都沒有人可以一起「玩」，好不容易發現一個能夠盡情切磋、還不用顧慮下手力道的對象，那麼就算價值光譜不同，誰也不會輕易放棄拉攏對方。

「你誤會了啊，炭治郎，我討厭的只有弱者，我唾棄的也只有弱者；沒錯！我看到弱者就會噁心反胃，他們被淘汰是自然的道理。」（猗窩座）

／第148話〈針鋒相對〉

「勘違いだよ炭治郎　俺が嫌いなのは弱者の瓦　俺が唾を吐きかけるのは弱者に対してだけ　そう　弱者には虫酸が走る反吐が出る　淘汰されるのは自然の摂理に他ならない」

但猗窩座之所以討厭「弱小」，其實並不是厭惡「弱」這件事，他真正唾棄的是弱者「不正直」的醜陋，他認為弱小到不擇手段苟活的人，還不如被大自然淘汰。所以猗窩座的內心深處，也許早就對「鬼」不正直的生存方式產生矛盾，必須不斷找理由來說服自己變成這樣的鬼是唯一的選

擇，即使殺害人類也沒有關係，讓自己追逐著一個虛空的目標。最終他承

認了「敗」而自甘毀滅身軀，以一個習武之人「狛治」的姿態死去，是少

數在消失前心靈得到了「解脫」，走回武士道，並保有些微運動家精神的

鬼。童磨和猗窩座的對立面，也體現於他們的飲食習慣，一個認為女性最

營養好吃，一個則不食女性。

「夠了，不用再生了，勝負已分，是我輸了。在那一瞬間就完敗了。真

是堂堂正正，乾脆俐落的一擊。」（猗窩座／第156話〈謝謝〉）

「もういい やめろ再生するな 勝負はついた 俺は負けた あの瞬間完

敗した 正々堂々 見事な技だった」

再說到香奈乎與伊之助共同對抗童磨的場面。這三個人，剛好都是作品中對人類的情感特別不熟悉、不適應或感到畏懼的角色。但前兩者與後者內化的方式，註定了截然不同的結局。童磨鄙棄人類的「感覺」，讓自己成為一個極度無感的人，因此毀於驕矜自滿、目中無人；香奈乎從一個凡事「無所謂」的少女，到自願為他人犧牲自己的眼睛；而伊之助學習與同儕互動互助時，也回憶起模糊的親情，知道曾經有人愛著他並犧牲了自己的生命，就算已經不記得母親懷中的溫暖，慶幸他沒有因怨恨被人拋棄而跑回山裡繼續當一頭野獸，而是真實地感受喜怒哀樂、鬥嘴或是大家一起笑著吃飯，他每天都比在那座山裡多學到了一點點，成為一個真誠友善的「人」，為自己活著這件事而「自豪」！

○三

墮姬、妓夫太郎、獪岳、黑死牟：無意義的比較，羨慕嫉妒恨的泥沼！

墮姬、妓夫太郎、獪岳、黑死牟有一個共通點，就是他們都拿自己與他人做比較，而深陷於強烈的「嫉妒」情緒中。嫉妒（envy）和憤怒（wrath）就占了七原罪中的兩大罪，特別是嫉妒必連帶憤怒，兩者密不可分；當他人的處境優於自己，或是對別人的收穫感到不滿而生出恨意，其實也是一種忽略他人「努力過程」的去脈絡行為，又特別是像墮姬、妓夫太郎這樣原本生活在社會底層，三餐不得溫飽，過得非常辛苦的人，在極端的貧富

差距社會中，一個沒調適好就會產生「仇富」心理，不見得要很「富」，只要是過得「比自己幸福」的人，都可能成為他們怨恨的對象，認為自己身上所遭遇到的不幸，通通都是他人造成的，或扭曲成更病態的思維——

唯有奪走他人的幸福、給別人「教訓」，自己才會幸福。

「我不後悔變成鬼，不管再轉生多少次，我都會成為鬼，我不原諒幸福的別人，我要成為奪人幸福的妓夫太郎！」（妓夫太郎／第96話〈不管轉生多少次〉）

「鬼になったことに後悔はねえ　俺は何度生まれ変わっても必ず鬼になる　幸せそうな他人を許さない　必ず奪って取り立てる　妓夫太郎になる！」

這種現象與日本腦科學家所提出的「正義中毒」類似，尤其日本是「團體大於個人」、多數人都害怕成為少數的集團社會，表現會更加極端。人們見不得別人好，或是不能接受與「自己不一樣」的事，總認為自己想的才是最正確的，所以只要自覺受到了質疑，便想要藉由誹謗或言論攻擊等失控行為來教訓別人。比如以匿名的方式，在網路上對不認識的路人或公衆人物惡言相向（或肉搜、出征），以發洩自己的不安全感或得到快樂，而且會主張是正義之舉，將傷害他人的行為合理化。如果妓夫太郎是現代人，應該也是躲在房間裡整天上網罵人，到處留惡評的網路酸民、黑特（hater）。

「我分得出善惡啊！正確評價我的就是『善』！不認同我的就是『惡』！」（猗岳／第145話〈幸福的箱子〉）

「善惡の區別はついてるぜ！！俺を正しく評價するものは〝善〟！！盡く評價し認めないものが〝惡〟だ！！」

獪岳的性格非常自私又偏差，自視甚高，不接受他人的否定，甚至為了報復欺負自己的小孩，就引誘鬼去吃掉他們，小小年紀就有這種視他人生命如草芥，並踐踏著別人往上爬的想法，真是無情得可怕。獪岳會雷之呼吸的貳到陸之型，但唯獨壹之型怎麼都學不會，輸給了把壹之型琢磨透徹還開發出自己專屬型態的善逸。這告訴我們，**就算是資質或條件很好的天才，如果不腳踏實地站穩基礎又過於自負的話，終究不如努力到極致的凡人。**

獪岳也是對弱者嗤之以鼻的人，但獪岳其實暗自羨慕善逸的幸運，痛

恨善逸能夠毫不隱藏地「示弱」，卻依然得到別人的信任與關愛，因為這些都是他自己所不能的；獝岳其實是一個被框架束縛，導致價值觀極度扭曲的人，就像善逸說的，獝岳心中那個裝載幸福的箱子從很久以前就開了一個洞，如果沒有把洞補起來，他就永遠不會滿足。而這個不滿的狀態並不是別人造成的，只是他沒有辦法放下無謂的比較意識，也不相信別人會公正地對待自己，甚至死前都還認為爺爺偏心，把沒見過的厲害招式只教給善逸卻沒教他。

所有自信爆棚、傲慢不已的人，其實內心深處都有一股強烈的自卑作祟，愈史郎對被打倒的獝岳做了一個最精準的註腳：**「不知給予的人，永遠得不到他人的施予，就像任憑貪欲膨脹的傢伙，終將一無所有。」**

黑死牟的人生，我認為是所有鬼之中，最詩意的一段，彷彿就像武俠小說的悲劇。黑死牟嫉妒的是自己所不能超越的強者，他的主軸也是

「認」！黑死牟沒有辦法承認「自己」，沒能認知自己是獨立存在的個體，根本就不需要和弟弟緣壹比較，何況弟弟也沒有想要和哥哥競爭的意思。

黑死牟原本具有高度武士精神，期望「光榮的戰死」，與弟弟來一場正面的對決，他的宿願就是將對方打敗，但為了如此反噬內心的負面競爭，他選擇變成鬼來延壽，與弟弟再戰時卻仍然沒有正正當當的「勝出」。只因為「不甘願輸」而成了極度醜陋的怪物，為了獲得更強大的力量，而不惜做出奪取他人生命的行為，遠遠背離武士道精神，真是再諷刺不過了。

繼國緣壹曾經對炭治郎的祖先炭吉說：**「窮其道者，歸處亦同；即使時代變化或是路途不一樣，我們都將到達同一個地方。」**這句話說得真好，但也太深刻又令人難過了。因為沒能保護家人的深深遺憾，使緣壹認為自己是沒有價值的人，這條路還必須走很久，但對哥哥嚴勝來說，卻是自己如何窮極一生地努力，也永遠到不了弟弟在的那個高處……

「不曾嫉妒他人之人，只不過是好運罷了，他們不過是沒有遇到過，集諸神寵愛於一身之人；他們不過是，從來沒有遇到過這樣炙熱而耀眼如熊熊烈日般的人。」（黑死牟／第177話〈弟弟〉）

「人を妬まぬ者は運がいいだけだ 出会ったことがないだけだ 神々の寵愛を一身に受けた者に 全てを焼き尽す程強烈で鮮烈な 太陽の如き者に」

緣壹兄弟的故事，可與時透兄弟、不死川兄弟，甚至死前和好的墮姬與妓夫太郎兄妹作對照，後三者即使有過爭吵，意見不合，或是嘴硬罵對方不如自己，但他們之間從來沒有負面的比較意識，而是把對方視為尊敬、珍惜，希望可以好好活下去的家人。黑死牟追逐著緣壹，單方面認為

緣壹的存在，壓得自己一生喘不過氣，而時透無一郎卻從哥哥的話語中，領悟自己是「爲了幸福而誕生」的人，黑死牟縱有幾百年的生命，但是他的心靈已被執迷和恨意占據，他所得到的幸福，遠遠不比一個只活了短短十四歲的少年。

「我究竟是為了什麼誕生於世？告訴我啊，緣壹。」（黑死牟／第178話〈無論伸出雙手多少次〉）

「私は一体何の為に生まれて来たのだ 教えてくれ 緣壹」

這個世界上充滿了不公平，外貌、階級、貧富差距……但是現代人很

欠缺一個觀念：「每個人都是獨立存在的個體。」每個人的生命會有屬於自己的任務，所以**從來不需要和別人做無謂的比較**，也更沒有必要為了和大家一樣，而勉強自我隱藏起某些特質，無論是自己喜歡的一面，還是矛盾的、脆弱的一面，那都是「自己」才擁有的，全部都是一個人的「自我」。

如果拿區區人類和所有的鬼比，當然是很脆弱不堪，而整個故事的設計其實就是這樣的「不公平」，大 BOSS 是不可理喻的千年妖怪，與鬼對抗的人類肉體條件差距懸殊，還要一代傳一代苦苦等待千百年，才有一個稍微特別的人物出現。主公產屋敷耀哉最了不起的，就是他不會拿自己和很強的柱或鬼比較，而是從容承認自己身為人類的弱小，很清楚自己做不到的事，設法並鑽研如何去克服它。

人類會生老病死，會受傷，會跌倒，也會作出錯誤的選擇，但是**人類**

擁有表達脆弱情緒的自由，坦然接受錯誤和失敗，再從挫折中站起來，才能更接納真實的自我，這就是人們之所以堅強的理由。故事中含恨而逝的鬼，大都不願正視現實，而是用投機取巧的方式滿足私欲，不承認個人的失敗，當然也就無法從中學習到什麼經驗。

《鬼滅之刃》和傳統少年漫畫不太一樣，它給了反派角色比較多的話語權、去訴說自己故事的時間，使作品更有溫度，餘韻無窮，傳達「不去脈絡」的寓意。讓鬼有自己的篇幅，並不是要「大愛」原諒鬼的意思，而是要讓讀者知道前因後果，明白為什麼「人」會變成「鬼」，為何沉淪至此？理解脈絡的同時，仍然可以保有判斷是非的能力，這是沒有衝突的。

肆

世代意念成永恆

幫助炭治郎的正方勢力，尤以「柱」們爲一大亮點，雖然嚴格來說柱的篇幅並沒有想像中來得多，如果換作是別的作品，可能一個人的回憶就可以自成一整集（有九個人就可以塞滿九集！），但是《鬼滅之刃》大概最多三話就把背景故事說完了，神奇的是，讀者能夠從不算多的分量中，感受到九柱鮮明的人格特質，以及引人入勝的成長過程；九柱的互動相映成趣，細節設定充滿吸引力，各個都坐擁數量龐大的支持者，如果把柱比喻成高人氣偶像團體也不誇張！（本人已加入後援會！）

柱與鬼殺隊的紐帶密不可分，即便「柱」的實力遠遠高過其他人，但柱不會捨棄其他隊士只顧自己行動，一般隊士則是盡自己的全力完成交付的任務。這個傳承千年的非營利組織很特別，除了不能殺害隊員以外，其實並沒有很強的教條來約束內部成員，但所有人依然不遺餘力投身艱難的斬鬼任務，而特別以主公大人無以倫比的道德光輝與恩情，則緊緊凝聚成員上下一心，共同遵循最重要的宗旨：

- ◆ 傳承
- ◆ 珍惜生命
- ◆ 保護人類（弱小）
- ◆ 以合作彌補不足
- ◆ 循序漸進

為了這些理念，每個鬼殺隊隊士在執行任務前都做好了「犧牲」的準備。甚至可以從「鬼殺隊」的模式，學習到一套成功的企業經營管理原則！

首先從主管開始談起。

〇一 產屋敷耀哉：深藏不露，至高同理的殉道者！

「『永恆』是人的念想，人的意念才是永恆且不滅的。」（產屋敷耀哉／第137話〈不滅〉）

「永遠というのは人の想いだ 人の想いこそが永遠であり 不滅なんだよ」

鬼殺隊的主公──產屋敷耀哉出場次數不多，但這個角色呈現出的思想與重要性，可視作《鬼滅之刃》的第二大指標人物。產屋敷耀哉並不是斬鬼者，不是身經百戰的長老，也沒有厲害的招式，反而是一個年輕又柔弱的將死之人，但所有人都對產屋敷耀哉臣服、景仰不已，連最強勢的風柱不死川實彌和蛇柱伊黑小芭內，在產屋敷耀哉面前也會瞬間變成禮儀端正的孩子，還搶著向主公大人問候。用網路用語來說，產屋敷耀哉擁有極高的「陰德值」，亦即無法動搖的大眾信任度，他是真正的「以德服人」者。因為他的言行中都在傳遞，相當重要卻經常被現代人所忘的價值觀，比如「代價」！

「想要否定這個事實，否定的一方必須付出更勝一籌的代價才行。」

「これを否定するためには 否定する側もそれ以上のものを差し出さ
なければならない」

任何事物，皆有相應的「代價」，即「公平」的原則。想成爲強者，就需要按部就班鍛鍊，而想「否定」他人，可能還比單純的肯定某人事物要付出更多的心力。一個人並不能憑著自己的「偏見」，武斷地批判與否定他人，否則只是不負責任的以偏概全而已，應當仔細調查、提出證據，還要從不同觀點去探討才下結論（而且結論也不一定是完全正確的）。「否定」真的不是那麼簡單，**不要說出自己無法負責的言語，也不要做出承擔不起的事**.；主公叮嚀不死川實彌和伊黑小芭內不要對下面的孩子太惡劣，同時也

告訴炭治郎要注意自己的措詞（態度），既然有著無法被人完全信任的根據（身為鬼的禰豆子），那麼就要透過自我言行，來獲得他人的認同，證明自己並不是別人誤會的樣子。此法雖然相當樸實，但這才是「得到認同」的方式，與鬼類尋求錯誤方向、殺害人類來變得更強的犯罪是天壤之別。

「鬼殺隊的柱們當然都有著出類拔萃的才能，藉由嘔心瀝血的鍛鍊提升自己的實力，歷經了生死關頭，才能打倒十二鬼月，因此柱才能受到尊敬與禮遇。；炭治郎你也要注意說話語氣和措詞。」（產屋敷耀哉／第47話〈哼〉）

「鬼殺隊の柱たちは当然抜きん出た才能がある　血を吐くような鍛錬で自らを叩き上げて死線をくぐり　十二鬼目をも倒しているんだから

こそ彼は尊敬され優遇されるんだよ。炭治郎も口の利き方には気をつけるように」

第一百三十七話《不滅》，一整篇沒有激烈的戰鬥，只有鬼舞辻無慘和產屋敷耀哉兩人的對話，雙方因理念不同而辯論，卻完全表達了《鬼滅之刃》的精髓：「傳承」！產屋敷家族代代擁有了不起的直覺，以及最難得的先見之明，但是主公認為「『自己本身』並沒有那麼重要」，視自我為無物，只是「驅動鬼殺隊的一顆棋子」。雖然已經傳到第九十七代了，但如果沒有在自己這一代成功消滅無慘，也無須失落或氣餒，重要的是把這樣的任務繼續「託付」下去，並替未來的鬼殺隊開拓更寬廣的道路，讓很難的挑戰以後可以變得「不那麼難」。主公說是無慘千年以來累積的罪，

151 ｜ 150

喚醒了本該沉眠的虎與龍，如前一章講到的，這個故事正反兩方的實力本來就很懸殊，但是滴水穿石，這個世界上很多成功的例子都**貴在默默「努力」與「時機」**，兩個要素缺一不可。平安時代沒有人能打得過無慘，戰國時代他身負重傷卻不致死，等到大正時代，那個最「有可能」的人就出現了；而且「炭治郎其實最具有成為鬼的資質」的這個設定，真是充滿了後勁，那如果當初變成鬼的是炭治郎而不是禰豆子，炭治郎也許是下一個鬼王，那麼搞不好到令和時代都還滅不了鬼。再換個角度思考，無慘最大的失策，就是讓禰豆子變成了鬼，還妄想吞噬不怕陽光的禰豆子，結果反而使自己的野心在這一代告終，真是害人終害己。

所以等待「時機」這件事，除了個人內涵的進步以外，也可以是對手的「衰亡」。總之「現在」做不到的事情，「以後」可能就做得到。產屋敷家不惜「千年」磨一劍，只為「傳承」那小小的火苗，保護他們不會在

邪惡的風勢中熄滅。主公的信念也是社會運動倡議者必學的精神，不必把自己想得太重要，本來最重要的就是「理念」而不是個人，若執著於自己的「歷史定位」或存在感，就如同無慘追求的永生那般空洞，最後將招致失敗。肉體終會衰亡，但人類共同的意念（意識），就算經過幾個世代都不會消失。

「即使殺了我，鬼殺隊也是不痛不癢的，我本身並沒有那麼重要，你無法理解……這種信念，和人與人之間的連結吧？無慘，因為你……只要你死了，所有的鬼都會毀滅對吧？」

（產屋敷耀哉／第137話〈不滅〉）

「私を殺したので鬼殺隊は痛くも痒くもない 私自身はそれ程重要じゃないんだ この…人の想いと繋がりが君には理解できないだろうね

153 | 152

「無慘、なぜなら君は…君たちは　君が死ねば全ての鬼が滅ぶんだろう？」

主公看起來如此高風亮節，但有趣的是產屋敷耀哉並非「完美」之人，他的內在人格相當陰暗，實際上很腹黑，無慘對他有這樣一番評價：「他對我的憤怒和憎恨如蝮蛇一般，盤踞在漆黑的心底；**年紀輕輕就將如此強烈的殺意，完美地隱藏到了最後……！**」若非體質受到詛咒，再加上原本就異於常人的精神力，主公和無慘可能就是那種大戰三天三夜也分不出勝負的強勁對手吧。

不過主公也沒有抱怨過自己的詛咒之身，與身為人類的無能為力，當心中充滿憤怒的不死川實彌質問他：「明明把隊員當作用完就丟的棄

子」、「根本不會武術」時，想不到他非常坦蕩地向實彌說了聲「對不起」，更誠實地表示「我也試過揮刀，但是脈搏很快就陷入混亂，所以連十次都揮不到，如果能實現的話，我也想和你們一樣，成爲靠自己力量守護他人生命的強大劍士。」產屋敷耀哉認爲如果隊士是棄子，那麼自己的存在，同樣也是「棄子」，就算自己死亡，也早有取代這個位置的人。更令人敬佩的是，產屋敷耀哉說柱之所以尊敬自己只是出於「善意」，如果實彌不願意的話，也不用和其他人做一樣的事！謙遜而誠懇的自白，立刻讓實彌了解眼前這位人物的品德與「自察」能力，都遠遠高於在場所有人。

且主公總是能夠**說出每個人當下最需要聽到的溫暖言語**，以沉穩的態度開導與接納心中充滿不安全感的人們，向其強調「弱小者的可能」，不需要成爲世間標準下的最強，而是摸索出最「適合」自己發揮的「呼吸」，「呼吸法」其實就是這樣的設定。在此引用經典作品《獵人》中的一段話：「想

要更強的念能力，不要想著模仿別人，而是看透自己的資質。」只有真正接納自我的人，才能踏出穩定的步伐。耀哉雖然沒辦法揮刀，但他的心中卻有著最強大的一把「刃」，就像他對無慘說的這番話：

「重要的人的生命被沒有道理地奪走，這份不可原諒的意念是永恆的，你並沒有被任何人原諒過，這一千年來一次都沒有。」（產屋敷耀哉／第

137話〈不滅〉

「大切な人の命を理不尽に奪ったものを許さないという想いは永遠だ 君は誰にも許されていない この千年間一度も」

○二 鬼殺隊：完備的企業經營

除了主管具有優秀領導技巧之外，鬼殺隊亦具備現代「幸福」企業該有的特色：

◆ 考鬼殺隊前先進「養成所」當「練習生」（培育者）。

◆ 流程明確且有鑑別度的考選方式。

◆ 入隊後組織免費提供基本裝備（有基礎防禦效果的隊服）與客製化設備，以礦石打造屬於個人的日輪刀，享有終身保固維修和升級服務！

◆ 情報傳達共享系統（鎹鴉和麻雀五加木）。

◆ 完善的OJT（On the Job Training）在職培訓（柱訓練、繼子制）。

◆ 公正的績效評估升遷制（階級、繼子、柱）。

◆ 妥善勞健保、職災後處理（蝴蝶屋、功能恢復訓練）。

◆ 適當休假（任務結束後必須休息）。

◆ 時間固定的會議（每半年一次的柱共同會議）。

甚至還有合作的友善企業，提供食宿一切免費的協助（有藤花家紋的屋子）！這些都和無慘底下鬼們的待遇完全不同，它們被變成鬼後幾乎採取放生處理，既沒有提供人類給它們吃，完全要靠自己捕捉，也沒有由上位者訓練或保護弱鬼的措施，要是表現差勁還會被老闆直接殺掉，外界資訊也是個人憑本事取得，還得強制雲端給無慘。幹部排名是由無慘單方面決

定，下位的鬼不服則必須提出「殊死戰」，輸了非但不能晉級還必須死，實在是相當不公平的考核制度。鬼殺隊的組織結構，好比公司的不同部門，**展現了「位置」的重要性，適才適所，每個人終有他／她該去、並得以發揮所長的位置**。比如蝴蝶屋的小葵，她認為自己和炭治郎等實際斬殺過鬼的隊士比起來，「只是僥倖在選拔中倖存後，卻害怕得不敢上戰場的膽小鬼」，但是炭治郎對她說了一句非常「主公式」的溫暖的話：「小葵的幫助已經是我的一部分了，我會把小葵的意念帶上戰場的！」小葵這才被點醒，沒能上第一線其實沒有關係，因為她在蝴蝶屋從事的任務，對鬼殺隊來說一樣重要，都是真正以自己的力量幫助了他人。

鬼殺隊的「隱」部門，也就是不適合當劍士的人可以選擇加入的後勤部隊。柱級別的人大都擁有「把人才放到正確的位置上」的本領，相當於「因材施教」原理，胡蝶忍就像知人善任的好上司，她非常清楚對善逸要

「肯定與鼓勵」，對伊之助則需「激將」，對悟性高的炭治郎只要輕輕「指點」，她把三個性格完全不同的人，擺到適當的位置，讓他們都找到**適合自己進步的方式**。

○三 胡蝶忍：堅忍高貴，無私而美麗

「我會讓小姐接受正當的懲罰，讓妳重新做人，這樣的話，我們就能友好相處了吧。要是殺了人而沒有受到任何懲罰的話，就無法給死去的人一個交代。」（胡蝶忍／第41話〈胡蝶忍〉）

「お嬢さんは正しく罰を受けて生まれ変わるのです そうすれば私たちは仲良しになれます 人の命を奪っておいて何の罰もないなら殺された人が報われません」

主流少年漫畫比較少有像蟲柱胡蝶忍這般，絲毫不賣弄性別特徵（服裝設定幾乎沒有裸露的部分），實力完全自成一格，不特別賣萌也不討好別人，光以人格設定就廣受喜愛的女性角色。她沒有參加「斑紋訓練」（斑紋可以分成「先天與後天」是《鬼滅之刃》中戰鬥的主要設定。繼國緣壹則屬於先天，其他的柱在對抗無慘前，皆接受斑紋訓練，斑紋的維持度也等於技能的熟練度。），而是直接鎖定童磨為目標，設計了一套獲勝機率最大的戰略，而且早在第一百三十一話就已經向香奈乎交代計畫（在第一百四十三話被童磨吞噬，第一百六十二話才揭曉胡蝶忍全身上下都是毒素的真相），這一整段應是作者很早就構思好的安排，雖然許多讀者都「沒想到」是這樣的展開，但其實前後連貫起來相當縝密，又是無限城大戰第一位壯烈犧牲的柱，將無限城大戰劇情推向精采轉折：

「首要條件，就是我，必須被鬼吞噬死去。」（胡蝶忍／第162話〈三位白星〉）

「まず第一の条件として 私は 鬼に喰われて死ななければなりません」

胡蝶忍的可貴在於她從來不把負面情感加諸於他人，甚至收起不苟言笑的性格，學習姊姊胡蝶香奈惠的笑臉迎人，將姊姊「投射」在自己身上，即使心中充滿疑問與悲憤，但始終隱藏在心底，只有炭治郎一個人「聞」了出來。然而胡蝶忍卻**沒有因為發生在自己身上的悲劇，影響對事物的判斷**，雖然內心深處對鬼有著難以釋懷的厭惡感，卻不像水柱、風柱和蛇柱等人對鬼的「零容忍」，而是承襲姊姊的想法，仍然期許著「與鬼友好相處的世界」，這是無人能及的「公正」。

她在屋頂上對炭治郎說的話也很有意思：「炭治郎君，請你繼續加

油，一定要保護好禰豆子；一想到有你在替我努力，我就放心了，心情也痛快多了。」

胡蝶忍一直用笑容掩飾身上沒有人可以理解的重量，悲鳴嶼也感到相當惋惜，令人心疼。胡蝶忍在還沒見到禰豆子之前，其實並沒有辦法說服自己去相信姊姊的信念，她在那田蜘蛛山上對鬼說的「友好相處」其實是滿恐怖的變相個人理解，直到胡蝶忍遇見炭治郎和禰豆子之後，心境逐漸改變，一點一點地卸下背負的重量。

因為這份艱鉅的任務，不是只有自己一個人在努力，而她「想相信」的未來，是可能存在的，**不需要一個人挑起所有的重擔，覺得累的時候，可以與信任的朋友適度分享。**

「一想到有你在替我努力，於是我就放心了，心情也痛快多了。」（胡蝶忍／第50話〈機能恢復訓練・後篇〉）

「自分の代わりに君が頑張ってくれていると思うと私は安心する 気持ちが楽になる」

〇四 煉獄杏壽郎、富岡義勇、錆兔與真菰：被託付的事物，傳承的意義

煉獄杏壽郎、富岡義勇、錆兔與真菰等人，都象徵最偉大的「傳承」，同時帶出對「生命」的不同理解。如第壹章所述，煉獄杏壽郎一角，即是整部作品起承轉合的「承」！若沒有煉獄杏壽郎從容就義，炭治郎的動機與人格表現，就會矛盾又不完整。如果是只看了劇場版《無限列車篇》的人，還是只看完目前的動畫就沒有再繼續閱讀原作，也沒有將故事前後貫

通的觀眾，都比較難以體會《鬼滅之刃》所傳達的內涵。

「不要在意我的死，身為柱，保護後輩是理所當然的，不論哪一個柱都會這樣做的，我們不會讓新芽被摘去。竈門少年、豬頭少年、黃髮少年，你們要繼續成長下去，以後就要由你們來成為支撐鬼殺隊的柱，我相信的，我相信你們。」（煉獄杏壽郎／第66話〈黎明凋零〉）

「俺がここで死ぬことは気にするな 柱ならば後輩の盾となるのは当然だ 柱ならば誰であっても同じことをする 若い芽は摘ませない 竈門少年 猪頭少年 黄色い少年 もっともっと成長しろ そして 今度は君たちが鬼殺隊を支える柱となるのだ 俺は信じる 君たちを信じる」

煉獄杏壽郎的背景是九柱中家庭「不幸」成分最少的人，出身炎柱世家，看起來是豐衣足食的，而且沒有家人的性命被鬼奪走。然而煉獄杏壽郎的故事，卻可能是最貼近社會現實狀況的描述，朋友說看電影時忍不住大哭出來，其實不是因為杏壽郎死去了，而是忽然想起自己那有些相似的家庭：曾經事業有成卻不敵喪妻之痛而心灰意冷，又不善於向兒女表達正面情感的傳統亞洲父親；與冷漠的父親完全相反，溫柔又堅強卻早逝的母親；以及單純崇拜著自己，天真而年幼的弟弟。

杏壽郎生活上看似不缺什麼，但心靈卻嚴重缺乏親情的浸潤，他收起一切不被父親認同的失意，為了母親走到生命終點時的託付與弟弟的未來，也要作個端正的「好榜樣」；因為媽媽說**生來就擁有更多才能的人，必須把這份力量用於世間**，不能傷害別人！保護比自己弱小的人，不只是身為炎柱之子的「責任」，也是填補杏壽郎內心的空洞，支撐他一人走下

去的使命感：

「挺起胸膛活下去吧，就算被自己的弱小無力擊垮在地，你也要燃起鬥志，咬緊牙關向前邁進；就算停下腳步，時間也不會等你，它不會和你一起分擔悲傷！」（煉獄杏壽郎／第66話〈黎明凋零〉）

「胸を張って生きろ 己の弱さや不甲斐なさにどれだけ打ちのめされようと 心を燃やせ 歯を喰いしばって前を向け 君が足を止めて蹲っても時間の流れは止まってくれない 共に寄り添って悲しんではくれない」

這儼然是刑事日劇的模板（或美劇也有），描述曾經是隊長或分局長的男子，因妻子去世悲痛萬分便不再關愛自己的小孩，長子只能靠自己努力，一直都是學校的資優生。出色的長子成年後加入警隊更獲得不少功績，卻在一次案件中因公殉職……的故事，好像經常可以看到，或者可能就在你我身邊。原作品反過來告訴為人父母的讀者，雙親對小孩的「期待」過多或過少，其實都不太適合，與其加諸自己成長時代的價值觀，不如讓孩子在他的世界裡，自己探索各種可能性，並且要讓小孩相信自己是「可以」的，適時表達對子女的鼓勵與認同，切莫突然失去了才懊悔不已。甚至在最後，杏壽郎請炭治郎轉告弟弟「要走自己覺得正確的路」，而沒有勉強弟弟再接下炎的重擔，都顯示出杏壽郎始終替他人著想的溫柔。琢磨「煉獄先生並沒有輸！」這句話，真正的意思更為深遠；杏壽郎的確從頭到尾都沒有在任何事情上「敗」過，他沒有作出任何妥協與讓步，實實在在地

達成人生的最大使命，他是**在自己的位置上，堂堂正正、問心無愧的勝利者**，那些開著外掛的作弊玩家，無法與這樣高尚的人相提並論。

「老去或是死亡，都是人類這種短暫生物的美麗，正因為會老，會逝去，所以才無比珍貴愛惜，所謂『強大』並不只是針對肉體的詞彙，這位少年並不弱，請不要污辱他！不管說幾次都行，我和你的價值標準不同，不管有什麼理由，我都不會變成鬼！」（煉獄杏壽郎／第63話〈猗窩座〉）

「老いることも死ぬことも人間という儚い生き物の美しさだ　老いるからこそ　死ぬからこそ　堪らなく愛おしく尊いのだ　強さというものは肉体に対しての言葉ではない　この少年は弱くない　侮辱するな

「何度でも言おう 君と俺とでは価値基準が違う 俺は如何なる理由があろうとも 鬼にならない」

富岡義勇除了有倖存者症候群，可能還有些⼆「冒牌者症候群」（Imposter Syndrome）的徵兆，指一個人在職場或學術界的成就已備受衆人肯定，當事人卻無法發自內心將功勞歸於自己。他們表面上幹練又有效率，內心卻沒有那麼大的自信心，並認爲自己被世間評價過分抬舉，「不配」得到這樣的頭銜。富岡義勇覺得自己被姊姊和錆兔救下，只是僥倖存活，並不適合水柱的稱號，但是要成爲柱的條件是打敗十二鬼月或消滅五十個鬼，這可不是能夠「僥倖」做到的事情！而義勇似乎被自己的愧疚感籠罩，看不見一路走來的足跡，也忘記自己付出過的努力。

一百三十話和一百三十一話極具意義，主公恬記著無法邁出步伐的義勇，便讓有相似遭遇的炭治郎試著去和義勇談談，那時炭治郎已經從煉獄杏壽郎的手中接下保護弱小的使命，也理解了每個人的「人生任務」各有不同，很多事情自己無能為力，但那並不是我們的錯，只要專注「能做到」的事，就會製造出更多可能和選項，達成以前無法辦到的事。

炭治郎看著義勇落寞的身影，彷彿看見了過去的自己，希望「死掉的不是煉獄先生而是軟弱的自己就好了」，他腦中無限思緒，卻也想起伊之助大聲地喝斥「既然被人信任了，就不要再去胡思亂想回應這份期待以外的事情！」還有「雖然本人不承認，但又有誰知道，義勇先生在成為柱之前，是如何責罵與磨練自己，又有過多少痛苦的回憶呢？」義勇自己不在乎的事，炭治郎卻是清清楚楚地看在眼裡。一心盼望義勇能夠打起精神，不要再責怪自己的炭治郎，最後只是簡單地問了義勇一句⋯

/第131話〈來訪者〉

「義勇さんは 錆兎から託されたものを繋いでいかないんですか？」

炭治郎的話一針見血，鏗鏘有力，像錆兔的一巴掌，打醒了在原地執迷不誤的富岡義勇。姊姊和錆兔託付給他的，不只是「生命」而已，也是那些逝去的夥伴所無法見到的「未來」時光，這是比「自己」更宏大的東西。如果要連繫起「未來」，自我的存在便不過只是一個中間人、「傳遞者」的角色，必須站在這個「位置」上，做好應盡的本分，這個概念與主公表示自己是一顆棋子，以及煉獄杏壽郎堅守的「職責」，都是一樣的。

錆兔和眞菰雖然年紀小小就死去了，但他們以自己的「形式」，同樣

在屬於自己的位置上，替未來的人們付出！這是非常感人的比喻，提醒即

使重要的人肉體逝去了，但如果連結起情念，訴說對方的故事，往生者就

能則以不同形式，「活」在生者的心中。不要認爲自己是「被留下」的人，

而是意識的「傳遞者」，這就是靈魂「不滅」的意思。

話〈來訪者〉

「蔦子姊姊，錆兔，真是抱歉，我如此不成熟……」 （富岡義勇／第131

「蔦子姉さん　錆兎　未熟でごめん…」

尤其現代人必須學習對自我「仁慈」，對自己更善良一些，認可本身

175　│　174

的能力，找出還需要改進的範圍，理解哪些是必要的改變，而哪些不是，不用再過度的批判自己。只有自我批評漸漸變小，才能聽見被藏在心底的聲音，更坦然接受無心的失誤，也能夠更快地再站起來，接納真實的每一個自我。

也可對照音柱宇髓天元說的「**活下來就是勝利，不可錯看時機！**」鬼殺隊的成員雖然都做好了可能失去性命的心理準備，但他們更加明白生命是多大的籌碼，因此不會「浪費」他人的奉獻犧牲。

擁有生命，即是擁有可以前往的未來，代表著無限的可能性。

所以千萬不要畫地自限，在還沒有去到自己該去的位置前，就隨便放棄了還很漫長的人生……

「還可以戰鬥！！！給我撐下去！！！直到戰死，也要無愧於水柱之名！」

（富岡義勇／第189話〈可靠的同伴〉）

「まだやれる!!しっかりしろ!!最期まで　水柱として恥じぬ戦いを!!」

○五　悲鳴嶼行冥：深察人性，沉穩而強！

岩柱悲鳴嶼行冥的角色設計超級有意思，我認為這個角色的原型應是結合了經典作品《座頭市》（ざとういち）與日本佛教祖師鑒眞和尚。《座頭市》是日本一九四八年作家子母澤寬的連載小說，一九六○年代被拍成電影版，至七○年代東寶和松竹陸續拍攝共二十六部電影（二○○八年女版座頭市由綾瀨遙主演；北野武亦翻拍過此作品），還有一系列的電視時代劇。故事描述一位失明流浪劍客替弱小百姓伸張正義的故事，為日本最知名的俠客形象之一，

影響日本人深遠，因此現代許多文化作品中，經常可見失明武鬥高手的設計。而鑑真和尚是在中國唐朝時代，將佛教戒律和制度帶到日本的留學僧之一，與弟子「東渡」六次，也是日本一部分建築和醫學的發明者；民間傳說他因同行的高僧榮叡在途中去世，因此悲泣至失明，所以有些佛像和畫像的鑑真和尚臉上會掛著兩行眼淚。

「生而為人，死而為人，是我們的驕傲，少把你那低劣的觀念，故作崇高強加於他人！」（悲鳴嶼行冥／第170話〈不動之柱〉）

「我らは人として生き人として死ぬことを矜持としている 貴様の下らぬ観念を至上のものとして他人に強要するな」

岩柱的背景故事篇幅以柱來說算很少，卻很有「重量」，造形鮮明搶眼，喜怒不形於色，除了經常落淚以外，其實無法參透他心裡在想什麼，自帶神祕感與威壓氣勢，也好像武俠小說裡行遍江湖的大俠配角，闇上書本還會想起的瀟灑長者（但悲鳴嶼行冥設定是二十七歲），可以理解為什麼岩柱是九柱之中最強的。在一百三十五話的推石頭訓練，悲鳴嶼行冥看出炭治郎的良善本質，包括炭治郎在煉刀師村子時，選擇優先拯救村民的性命，而不是鬼化的禰豆子。

但是炭治郎卻非常**誠實**地回答：那是禰豆子的決定，而不是自己的本能反應，還說是因為「受到很多人幫助，才沒有走上錯誤的道路」，請悲鳴嶼行冥不要認同他；這段對話中表現出炭治郎的「知恩圖報」與「謙遜」，同時凸顯悲鳴嶼行冥寬厚的胸襟，承認他人之美的品德。

「如果不是被鬼襲擊，我可能到死都不會知道自己有多強。」（悲鳴嶼行

冥／第135話《悲鳴嶼行冥》）

「鬼に襲われなければ 死ぬまで私は 自分が強いということを知らな

かった」

一位失明又瘦弱的和尚，收留孤兒們一起生活，卻因為一個小孩起了

歹念，招致全部孩童被鬼殘忍殺死，而自己拚了命救下的孩子，卻在恐

懼下謊稱自己才是殺人犯，簡直比背叛更絕情，因為那不是存了心要「害

你」，而是一種無以言表最可怕的「單純」。悲鳴嶼形容小孩是「純粹、

無垢、弱小，經常說謊，會毫不在乎地殘酷行事的、私慾的集合體」，悲

鳴嶼行冥遭遇到的創傷，讓他相信孩童是「性本惡」的，其實也和猗窩座

181 ∣ 180

對弱者的描述有些類似，在他們眼中，這類「沒有力量」的人從來不在乎他人死活，更會為了自己，用不正當的手段傷害他人。不過悲鳴嶼行冥畢竟是出家人，對世間人情的見解，自然比一般人豁達，在自述中也認為小孩會那麼做是「情有可原」的，所以悲鳴嶼行冥並沒有因此墮落，只是與他人互動難免多疑一些，比較現實主義，他相信「平時再怎麼善良的人，到了生死關頭都會顯露本性！」

原本並不同意主公決定的悲鳴嶼，見到炭治郎第一眼時還說他是「多麼可憐的孩子」，但是炭治郎「誠實」、「無私」、「幫助他人」的舉止，都打破了悲鳴嶼行冥的認知，便也認同了炭治郎和禰豆子。最後微笑著摸摸炭治郎的頭，是他終於能夠敞開封閉已久的心房，試著再次向一個「孩子」付出「信任」，相信他們是良善而必須擁有未來的人們，保護他們不會是錯誤的選擇。

「我不再懷疑了，不管誰說什麼我都認同你，竈門炭治郎。」（悲鳴嶼行冥／第135話〈悲鳴嶼行冥〉）

「疑いは晴れた　誰が何と言おうと私は君を認める　竈門炭治郎」

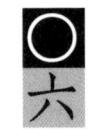

〇六 甘露寺蜜璃：解放框架，戀愛自主！

「（加入鬼殺隊）是為了找到能夠白頭偕老的夫君！（呀──）」（甘露寺蜜璃／第101話〈悄悄話〉）

「添い遂げる殿方を見つけるためなの!!（キャ──ッ）」

戀柱甘露寺蜜璃，是一個長相可愛，但擁有怪力又超大食量的少女，

以現代人物形象比喻的話，就是日本綜藝節目中常見的「辣妹大胃王」！

她還因為太愛吃了，連續八個月每天都吃下一百七十個櫻餅，導致髮尾和眼珠變成了櫻花葉的草綠色！因不符合時代審美標準，被他人嫌棄「過於顯眼」的特質，導致相親多次破局，十七歲的甘露寺蜜璃心想「難道我要表現得不是自己嗎？」「我原本能做的事不是幫助別人嗎？」「難道這個世界上沒有『原本的我』能夠容身之處嗎？」「沒有人會喜歡我嗎？」……

少女心中的這些煩惱，可能也是許多女性讀者的心聲，日本社會的傳統審美框架，迫使人們隱藏起不待見的小瑕疵，女生要優雅，要維持好身材，要瘦要白之類的，在此先拿掉外貌因素，不討論天生長得漂亮不漂亮的問題，光是性格上顯露陽剛氣質，或比較強勢獨立自主的女性，反而就不太受一般大眾歡迎，還可能被長輩要求「改進」。

但是「原本的你」，是多麼可貴的事情，當甘露寺蜜璃對自己的怪力

煩惱不已，主公對蜜璃說：「妳是受到神明特別眷顧的人啊！請為自己強大的實力感到自豪；會說妳不好的人，都是畏懼著妳的才能，他們只是羨慕妳而已。」告訴蜜璃原本的樣子就很好！而且甘露寺蜜璃是九柱裡最友善又慷慨的一位，連一歲兩個月大時意外展示出怪力，也是因為擔心懷孕的媽媽才舉起了大石。她就是那種開朗又溫柔，人品超級好的女高中生，會為了平凡小事而高興，**每一句話都是真心稱讚別人，沒有任何偏見**，和任何人都可以成為朋友，願意傾聽別人的煩惱並給予真誠的建議，還能夠**發自內心地替別人加油。**（也可以感謝父母把自己生得這麼「結實」！）

「親身戰鬥得來的經驗是相當寶貴的，相當於五年份甚至十年份的修行喔，現在的炭治郎君已經比以前強大了很多！我甘露寺蜜璃會替竈門

兄妹加油的！」（甘露寺蜜璃／第101話〈悄悄話〉）

「実際に体感して得たものはこれ以上ない程価値がある　五年分十年分の修業に匹敵する　今の炭治郎君は前よりももっともっと強くなってる　甘露寺蜜璃は竈門兄妹を応援してるよ〜」

炭治郎問蜜璃為什麼要成為鬼殺隊時，蜜璃的回答是要在鬼殺隊「尋找能白頭偕老的夫君！」這個答案連炭治郎也不知道該如何應對，如果沒有讀到後段交代甘露寺蜜璃的成長故事，可能會認為這樣的動機有些膚淺，但不是的，甘露寺蜜璃只是終於能夠在一個所有人自然欣賞她才能與「原本的樣子」的地方，盡情地展現力氣保護弱小，開開心心地大口享受美食，又可以自由地追尋對戀愛的渴望！這是多麼幸福的事呀，無論女高

中生、男高中生、大學生、上班族、社會人……又有誰不希望這樣的生活？

「交給我吧，我會保護大家的！」（甘露寺蜜璃／第124話〈給我適可而止吧笨蛋〉）

「任せといて こんな私が守るからね」

「原本的我」，就很好了，無須為任何不合理的人事物改變自我美好的特質，也不要在不欣賞自己的地方，浪費一分一秒的生命。甘露寺蜜璃是一個眞切、實際、眞心強大，能夠引起多數女性讀者共鳴的角色，雖然結局我哭了，但最後一刻能夠與喜歡的人在一起，對蜜璃來說也是幸福的

吧。（來生兩個人開了快餐店還有五個小孩真是太好了！）

如果時代背景不是大正的話，可能也不需要把重點放在結婚上，開心做自己想做的事情就可以了。甘露寺蜜璃真的外型和人格都好可愛！（怎麼會有人不想和她結婚呢?!）如果她是女子偶像團體的成員，我肯定會一直投票給她！蜜璃醬，一定要快快樂樂！（拭淚）

「伊黑先生伊黑先生，拜託你，如果有來生，能夠再次生而為人，我可不可以當你的新娘？」（甘露寺蜜璃／第200話〈勝利的代價〉）

「伊黒さん伊黒さんお願い 生まれ変われたら また人間に生まれ変われたら 私のことお嫁さんにしてくれる?」

◯七 蛇柱與霞柱：為了幸福而出生的！

蛇柱伊黑小芭內的故事充滿了戲劇性！在揭開身世前，他大部分的出場畫面不是背影就是在角落，是九柱中最神祕的一位。原來一出生就是被關進牢籠的祭品，家人雖然每天送上豐盛的食物，卻沒有任何親情存在，而是把他當成某種貴重的生物餵養著，所以也不管食物腐爛，牢籠瀰漫著臭味，還殘忍地割開了他的嘴，要等到十二歲再獻給蛇身的鬼吃！小芭內過著長年身心受盡折磨、慘無人道的日子，和監牢中一條小白蛇「鏑丸」

成爲了朋友。直到有一天小芭內用偷來的梳子鋸開了牢籠，奮力逃了出來，被前任炎柱煉獄槇壽郎救下。

但因爲身爲祭品的自己脫逃，蛇身的鬼憤怒之下吃掉了五十個人，好不容易逃出來的表姊卻怒斥小芭內：「就是因爲你逃走才害得大家都被殺了！不過是區區一個活祭品，乖乖被吃掉不就好了！」小芭內的心靈受到嚴重創傷，不僅對人失去一切信任，也認爲自己是流著污穢血液的一副「軀殼」。之後加入鬼殺隊，他便將所有憤恨發洩在鬼的身上…

「無法信任、無法信任！況且我最討厭鬼了！」（伊黑小芭內／第46話〈主公大人〉）

「信用しない信用しない そもそも鬼は大嫌いだ」

伊黑小芭內是很悲情的人物，進入鬼殺隊前，沒有人「認同」他的存在，還說他去死「比較好」，他根本不能理解自己為什麼要來到這個世界上？因此對人事物抱持強烈的懷疑，總是獨來獨往，不再相信別人，也不表達情感，以冷淡惡劣的態度，拉開與其他人類的距離，覺得自己沒有資格得到任何幸福。但是伊黑小芭內真的就像蛇一樣，其實並不是毫不在乎人類的事情，而是在遠處靜靜觀察學習，能夠看透別人的弱點（也能使用「通透世界」），領悟力極高，靠自己覺醒了斑紋和「赫刀」。幸虧小芭內憎恨的是鬼，不然變成鬼的話，想必會是棘手的上弦等級。

一點一點打開蛇的心房的人，是一個開朗的少女，小芭內說第一次見到甘露寺蜜璃時，她還不是鬼殺隊員也不是厲害的戀柱，只是一個看起來非常普通的女孩子，但是這個普通的迷路女孩卻拯救了他的靈魂！甘露寺蜜璃和伊黑小芭內兩人之間的互動描述，也是《鬼滅之刃》一小亮點，笨

拙得可愛，就像內斂的純愛物語，而且一定要讀到結局才會豁然開朗，再回頭去細細品味這些伏筆的話，則更顯揪心⋯

「正因為那天遇見的妳，是一個再普通不過的女孩子，所以我才被拯救了。」

（伊黑小芭內／第200話〈勝利的代價〉）

「あの日会った君があまりにも普通の女の子だったから 俺は救われたんだ」

小芭內的設定是可以三天都不吃不喝也無所謂，但可以在一百二十四話的封面第一頁和一些回憶小格子中，看到小芭內陪蜜璃去吃飯，而且微

笑聽著蜜璃大聲說話的模樣，蜜璃也說和小芭內一起吃的飯是最好吃的，因爲小芭內總會用很溫柔的眼神看著她！明明對其他人態度都很冷淡的小芭內，居然送了蜜璃一雙和她眼睛顏色一樣的草綠色條紋長襪，還會偷偷吃醋，威脅別人不可以和蜜璃裝熟！小芭內說和蜜璃聊天非常開心，「好像自己也成了一個很普通的青年，感到很幸福。」

「如果能和妳，在平平淡淡的日常中相遇的話，那該有多好啊？」（伊

黑小芭內／第１８８話《悲痛的戀情》）

「もし君と　何気ない日常で出会うことができていたら　どんなに良かったんだろう」

這真的是一段美麗而健康的戀愛關係，**沒有人需要妥協或委屈，也不用隱藏起任何一面，雙方都能欣賞著對方最純粹的姿態，愛著對方的全部。**不必追求華麗浮誇的事物，因為和妳／你一起度過的平平淡淡的每一天，就是最特別的，就只想像這樣，與妳／你在人生道路上相伴，一起成為自己想成為的那個人！

雖然小芭內是做為鬼的食物出生，認為自己是不堪而骯髒、需要被「淨化」的生物，就連只是站在像「光」一樣的她身邊，也感到無地自容。

但最後他能夠好好傳達自己的心意，也收到了蜜璃的回應，擁抱著心愛的彼此，一同走向生命的盡頭，讓我想到一句詩：「金風玉露一相逢，便勝卻人間無數」，就算剩下的時間已經不多，能夠知道心愛的人也是愛著自己的，而且直至死亡也愛著「這樣的自己」，說好來世再相逢，沒有什麼比這樣的約定更幸福也更令人安慰的了。（嗚嗚現代轉世有結成家庭真是太好了！）

「鬼のいない平和な世界で　もう一度人間に生まれ変われたら　今度は
必ず君に好きだと伝える」

「如果能在沒有鬼的和平世界裡，再次轉世為人的話，一定要告訴妳，
我喜歡妳。」（伊黑小芭內／第188話〈悲痛的戀情〉）

　「無一郎的無，是『無限』的無！」這是好有力量的一句話，其實從
時透無一郎的人生和他哥哥有一郎的身上，可以看見一般人經常被欲望和
膽怯給束縛的樣子；有一郎是消極型的現實主義者，他排斥理想主義，雖
然告誡無一郎要「現實一點」，卻故步自封，**害怕做出改變現狀的任何嘗
試之舉**，心中只有矛盾和焦慮。而且他也和不死川實彌一樣，都是很嘴硬
的兄長，但其實是想保護弟弟，想讓他過上比自己更美好的人生，卻都沒

有用正確的方式表達，造成兄弟之間令人遺憾的誤會，以及無法再挽回的時光。

身為日之呼吸後代，本身也是天才的無一郎，卻失去了屬於自己的記憶，所以他注意力渙散，對他人的事情漠不關心，也認為「無所謂，反正都會忘記吧！」但是主公曾經告訴無一郎：「不要擔心，失去的記憶一定會回來的，不要錯過時機，**任何微不足道的小事都會成為起點，將你腦海中的霧霾，徹底吹散。**」無一郎尋找記憶碎片的設定，就象徵「**拼湊完整的自我**」，當人對自己有懷疑的時候，就會常常覺得「我在這裡幹嘛？」「我到底在做什麼呢？」接著就很容易後悔、自責、感到羞恥，陷入負面情緒的深淵，結果更找不到自己，形成一種惡性循環。

「如主公大人所言，『毫不迷茫的自我』，能使雙腿鼓起力氣，屹立不搖；如果知道自己是誰，茫然和困惑焦躁就會統統消失，那麼就沒有一隻鬼，能從我揮落的刀刃下，僥倖而逃！」（時透無一郎／第121話〈異常事態〉）

「お館様の仰った通りだ "確固たる自分" があれば 両の足を力一杯踏ん張れる 自分が何者なのかわかれば 迷いも戸惑いも焦燥も消え 失せ 振り下ろされる刃から 逃れられる鬼はいない」

取回記憶後的無一郎，是最知足的人，他非常清楚自己是誰，明白哥哥從來沒有討厭過自己，珍惜手上擁有的東西（天分、才能），還沒有掌握的技能，就勤奮地鍛鍊。最後與哥哥在那個世界相見時，無一郎說自己沒有

逃避過任何事情，而且有好好「正視現實」，即使賭上性命也不曾後悔，自己是「為了幸福而生之人！」即使只活了短短十四年，他卻體驗到許多小小的美好，而那全部都是「幸福」。他也像煉獄杏壽郎一樣，正因為理解自我與自己的「位置」，才能沒有任何迷茫、無愧地面對死亡，寫下精彩的一生。

「不！我可以的，我可是得到主公認同的鬼殺隊霞柱——時透無一郎啊！」（時透無一郎／第108話〈謝謝你，時透君〉）

「いやできる 僕はお館様に認められた 鬼殺隊霞柱 時透無一郎だから」

199 | 198

「我是為了得到幸福才誕生的！」（時透無一郎／第179話〈兄弟之情，將心比心〉）

「僕は 幸せになる為に生まれてきたんだ」

另外，時透有一郎認為加入鬼殺隊或成為柱的，是「被選中的人」。

他把鬼殺隊的任務看作是一種「資格」，但鬼殺隊和所有柱的行為，都證明了：**有能力幫助別人這件事，不需要「被選中」，誰都可以溫柔的對待別人**，所有人都能夠同理弱者，保護比自己更弱小的人，或許在現代世界是一種難能可貴的「友善」，但是心靈富足的人能夠替他人創造這樣的「空間」，而沒辦法創造的人，依然可以選擇替別人「保留」空間，友善的社會是需要所有人來共同維繫的。而後期「斑紋」的設定，就是將理念

投入人群後所引起的漣漪，即比喻「意識形態的擴散」，代表著人的「感染力」。終身推動某種目標的人，其**真心而純粹的熱誠，必會吸引志同道合的人前來**，只要專心致志，就會有更多夥伴與你一起完成志業，成為一個互相支撐的「鬼殺隊」。（也像大家比較熟悉的一句話「替身使者會互相吸引！」）

從「等待時機」與「感染力」切入，令人想起一部影響日本文化深遠的讀本《南總里見八犬傳》（南総里見八犬伝），故事描述目睹未婚妻死亡的主角，踏上尋找代表八種美德的八犬士之旅，八犬士們花了數十年集結，最終替里見家贏得戰爭而全體成為了城主。此作於一九八三年改編成知名電影《新・里見八犬傳》，加入了更娛樂性的內容，描寫八犬士合力打倒邪惡怨靈，而最後八犬士中只剩下犬江親兵衛一人存活，令人唏噓不已。這個模版影影後世許多創作，經常可見強者的戰隊或正派人物們接連犧牲的劇情，也可套用在《鬼滅之刃》九柱的結局上，不過正如象徵日本美學的

兩種事物：櫻花和煙火，正因短暫而極度燦爛，以最美好的瞬間，永留在人們的心中，世世代代，意念不滅，期許並聯繫著美好的未來。就像炭治郎只要可以幫助他人，就算自己能力有所不足，也能感到滿足。

「當然我還使不出善逸那樣的速度，但是真的很感謝；像這樣人與人之間的連結，有時就會助人於困境呢！所以在柱特訓那裡學習到的東西，肯定也會帶來著美好的未來喔！」

（竈門炭治郎／第130話〈容身處〉）

「勿論善逸みたいな速さではできなかったけど 本当にありがとう こんな風に人と人との繋がりが窮地を救ってくれることもあるから 柱稽古で学んだことは全部きっと良い未来に繋がっていくと思うよ」

在《鬼滅之刃》的每一個
角色身上，
都能看見自己一小部分
的影子

其實我也不是《鬼滅之刃》開始連載就追起來的第一代粉，不過認真研究連載和動畫之後，實在是「回不去了」！漫畫讀了好多次，翻遍公式書，動畫同一集也看了超過十次！我真心覺得《鬼滅之刃》非常「可愛」，說是可愛，也「可以愛」！《鬼滅之刃》並不是一時的流行，能夠成為日

本的「社會現象」絕非空穴來風，完全切合作品想傳達的精神，它就是一個**循序漸進迎來最適當「時機」**的例子。

本書的編輯與身邊的朋友們，都是對文化現象非常感興趣，並熱於投入時間和精力解析研究的狂人，我們圍繞著本作津津樂道的話題之一，就是那謎一般的作者！甚至有朋友堅信「吾峠呼世晴」的真身，就是鬼滅之刃的其中一位責任編輯。吾峠呼世晴作者欄的自畫像是一隻「戴著眼鏡的鱷魚」，因此被讀者稱為「鱷魚老師」。鱷魚老師從來沒有露過面，沒有留下任何聲音或影像資料，不曾出席任何相關宣傳活動，也沒有擔任過其他漫畫家的助手經驗，沒有人知道鱷魚老師成為漫畫家之前的人生背景（不知道是否為藝術學校或相關領域出身）。傳說整間集英社只有三位負責過鬼滅的編輯看過鱷魚老師的真面目。

鱷魚老師從來沒有公開過自己的性別，但在二〇一九年的《週刊文

春》雜誌中，據說有《週刊少年JUMP》的相關人員透露「作者是女性」

而引起網路一片熱烈討論，不過出版社至今對作者性別一事，尚未有正式

的官方回應。所以「如果」鱷魚老師真的是女性的話，我也真心不意外，

因為《鬼滅之刃》漫畫的線條和構圖，完全沒有隱藏起女性漫畫家的筆觸，

包括非常豐富的人物小表情（多到可以做成表情包），與單行本中的手寫字跡（日

本版）、單行本封面頁翻開的可愛插圖等，都顯示出作者有一顆「纖柔」

的心。

　　也許正因如此，《鬼滅之刃》之於女性讀者有著一種無法確切形容的

「親近感」，不會讓人有「太硬」、「太陽剛」的感覺，是帶有一絲少女

漫畫「感」的少年漫畫，所以粉絲年齡層從小女孩、女高中生到媽媽們都

有，幾乎沒有隔閡。而且女性漫畫家使用較中性的筆名，並不是什麼稀奇

的事，例如《鋼之鍊金術師》的作者荒川弘（本名荒川弘美）、《驅魔少年》

作者星野桂、《金田一少年事件簿》作者佐藤文（本名佐藤文子）等知名漫畫家的真身都是女性，所以吾峠呼世晴究竟是什麼性別，我認為並不是很「需要在意」或值得大驚小怪的事。

關於作者的諸多討論中，個人認為最有趣，同時有些微端倪的，就是鱷魚老師畫完鬼滅之後，居然就回福岡老家了！通常以一部熱門作品身價大漲的作者，而且又是集英社《週刊少年JUMP》這種以職業漫畫家為志向者爭奪的主流舞臺，照理說作者應該會緊緊抓住好不容易站穩的一席之地，趁著聲勢壯大與居高不下的討論度，馬不停蹄地與編輯繼續構思下一部可能大賣的連載，或是在作品正當紅的時候，想盡辦法「延長」作品連載的時間來大賺一筆。

但是《鬼滅之刃》總共只連載了四年，全部才二百零五話就俐落結束了！絲毫不留戀源源不絕的商機與人氣，鱷魚老師這種「OK，好了，我

沒有要繼續」，完全「見好就收」的作風，的確不像是現實社會中的真人（笑）；如果是真的，也代表鱷魚老師是一位**很堅守原則的作者**，過去《週刊少年 JUMP》上有不少作品都是知名度衝高後，被編輯要求「加戲」，打亂了作者原本想好的故事節奏，不幸弄巧成拙出現了不自然或說不通的轉折，作者自己也沒辦法好好收尾，最後人氣下滑就只能被移動到其他刊物上，或甚至被腰斬而平淡收尾，連完結都無人知曉。

但是《鬼滅之刃》架構完整，首尾呼應，也沒有太多餘的過渡小劇情，好比「柱訓練」這種非常容易發揮的章節，揮刀指導或呼吸法就算來個五到十頁的篇幅也合理，但是每一位柱的訓練內容幾乎只用兩到三格就帶過去了！

很奇妙的是，就在電視動畫正式播出時（二○一九年四月），連載劇情剛好進入無限城大戰篇，就在差不多這個時期，故事的節奏突然又加快了！

別的漫畫可能還會在最終大戰前夕，加入一些山雨欲來風滿樓的懸疑氣氛或伏筆，但是《鬼滅之刃》一句廢話都不多說，就直接轉到Endgame！全部一起掉進無限城！那種感覺就好像一個知道自己會越來越受歡迎的畫家，卻不想再待在party被人群簇擁恭維，於是趁著現場所有人都在注意巨幅畫作的時候，悄悄收拾好包包，三步併兩步地離開了現場！

《鬼滅之刃公式漫迷手冊：鬼殺隊見聞錄》這本書中收錄了第一任責編的訪談，當中提到吾峠呼世晴是以單篇作品《狩獵過頭反遭殃》投稿了二〇一三年四月份的第七十回《JUMP寶物新人漫畫賞》獲得佳作，在二〇一四年便以短篇作品《文殊史郎兄弟》出道，但之後除了幾部短篇以外，長篇連載的分鏡稿都落選了。

二〇一五年時吾峠呼世晴向編輯表示，如果依然無法獲得連載機會，就要放棄當漫畫家！ 於是創作出了以《狩獵過頭反遭殃》為基礎，名為《鬼

殺之流》的作品，後來吾峠與編輯認真討論，修改了人物設定之後，終於成功取得連載，成了今日打破各項紀錄的話題作《鬼滅之刃》！

這樣一想，「吾峠呼世晴」看起來就好像「亞城木夢叶」！也許是「她」的夢想實現了，或是編輯們想創作故事的願望達成了，所以「吾峠呼世晴」這個身分的任務就可以完美卸下了?!（我們是認為編輯們從東京的藝術大學裡，尋找了幾個表現傑出的學生組團創作，所以作品也才會有一種濃濃的藝術家畫風）反正除了幾位責任編輯以外，從來沒有人見過「吾峠呼世晴」的真身，所以對外表示吾峠呼世晴回福岡老家，其實是大家簽了保密條約，之後把稿費和版稅都分一分解散，好像也很合理！當然，這些都只是茶餘飯後的瞎聊推理罷了。

相較於《獵人》（冨樫義博）和《航海王》（尾田榮一郎）等作品使用無對白蒙太奇的高竿手法，鱷魚老師卻堅持在漫畫中表現「町人文學」說書人式

的旁白敍事，在漫畫中使用大量文字帶劇情的方式，除了比較特立獨行，還有些劇情一點也沒有要花時間再多解釋的意思，沒看過的武器是怎麼來的、招式的原理之類，也都用旁白框說明，至於跟不跟得上，那是讀者自己的事情；所以有時候一話與一話之間會有不太連貫的感覺，戰鬥的轉場也比較突兀。（如果一口氣看完單行本就可以解！）

不過上文也有提到，本作幾乎沒有過渡小劇情，連炭治郎一開始在鱗瀧左近次家修練的「兩年」時光，都用幾句對話就交代過去了！讀者「想要再多看一些」的部分，也沒有停下來著墨。

我個人就很希望可以看到產屋敷耀哉與產屋敷天音可能原本是為了破除詛咒而政策結婚，但是日久生情的那種故事！（出一篇外傳很可以！）感覺就像一個心急的剪接師，明明手上有很多內容可以用，卻被業主要求塞在十五分鐘內一次完成那樣。不過作者在起承轉合的「轉」所設下的機關（或

陷阱）非常有意思，很多是意料之外的展開。不如把這樣的不按牌理出牌，當作特色之一去欣賞。

其實光是同一個時代，在同一本雜誌上連載的熱門作品就有《我的英雄學院》、《約定的夢幻島》、《Dr.STONE 新石紀》，還有後來新連載的《咒術迴戰》、《鏈鋸人》等人氣很高的作品，《鬼滅之刃》要能夠一舉吸引所有目光，造成熱烈話題，除了精緻用心的動畫之外，包括二〇二〇年春天在 Netflix 平臺上架，成功開拓海外知名度，讓平常沒有特別「追」日本動畫的一般觀眾也能輕鬆接觸，幾乎無門檻問題。

這些都成了日本二〇二〇年十月十六日上映《鬼滅之刃劇場版：無限列車篇》創下票房歷史新聞的鋪陳，都是一塊一塊的墊腳石。《鬼滅之刃》就是一部**走在天時地利人和上的作品**，即便這陣「天時」是全世界一片慘淡。但也許正是因為處於特別尷尬與艱辛的時代，人們會更需要這種

單純、不花俏、不賣弄，充滿人情味的作品；角色總是說出簡單卻直入人心的話語，即使失敗，也鼓勵大眾要站起來，但一點也不令人感到虛偽做作或是在說教。

雖然在過程中誤打誤撞被操作成全年齡向的動畫，廣受兒童、學生喜愛，但《鬼滅之刃》並不是幼稚的兒童向作品，它傳達的內容是很樸實、成熟的。

二〇二〇年十二月四日《鬼滅之刃》最後一集單行本（第二十三集）在日本發售，也成為社會大事，早上六點的晨間新聞中，可以看到排隊購買最後一集的人，在車站小書店和連鎖書店前排成一列長長的人龍，其中有上班族、大學生、高中生，甚至父母都起了一大早，就是要在發售當天把《鬼滅之刃》第二十三集捧在手中！訪問買到書的上班族，他們一臉雀躍又不捨的模樣，有人說一坐上電車就要立刻拆開來看，還有人表示要等一整天

辛苦工作結束，下班回到家再自己倒杯啤酒，一面細細閱讀，因為她還沒有做好向《鬼滅之刃》道別的準備。

無論男女老幼，都大方展現出對這部作品的喜愛之情，哪一位角色說過什麼臺詞，也都如數家珍。雖然是虛構出來的大正奇幻物語，但神奇的就是**讀者在每一個角色身上，好像都能看見自己一小部分的影子。**

或許鱷魚老師四年前也沒有想到，自己堅持的「純和風劍戟奇譚」風格，在今日科幻、近未來、殺戮、後末日、英雄題材當道的世界中，反而散發出了屬於自己的光芒，如〈前言〉所說，《**鬼滅之刃**》**是一部成功擷取經典模板，加入文化創意，又符合時代價值觀，創造出自己路線和獨特「溫度」的漫畫。**真的，剛好就是這個世代很需要的東西！做為一位常看電影的人，有些電影，看過去就是看過去了，但我看完《鬼滅之刃》，走在路上可能還會忽然想起某個鬼的故事，會去思考，它有沒有可能過著另

一種不同的人生？

以及，風格簡直是爲商品化而生！（笑）週邊商品的領域無可想像之廣，還可以成爲主流女性時尚雜誌的附錄贈品！而且所有商品都既療癒又可愛，兼具美感設計感，如精美的文創商品一般，皆可以很自在地於日常生活中拿出來使用，忍不住就會想買！

非常期待接下來的動畫，想像一下花街篇和無限城的畫面會有多精彩！劇場版也已在十二月十四日以上映五十九天賣破三百零二億日圓的佳績，成爲日本影史上唯二突破三百億日圓的電影（另一部就是《神隱少女》），也是目前唯一以最短時間達到這個紀錄的電影。

《鬼滅之刃》的討論肯定還會再延燒一陣子，你和我都在這臺無限向前飛馳的鬼滅之刃列車上！雖然寫了這麼多東西，但我是也不會那麼假掰主張不能去當鬼，畢竟當人類要煩惱的事情好多，眞的太累了，如果在這

個討人厭的世界，能夠成爲一個強大又美麗，而不需要傷害他人的鬼，獨

當一面又自豪地生活下去，感覺也是蠻不錯的。

TAMON

二〇二〇年，在雪地中跳火之神神樂

直到天亮也還不會感冒的十二月初

参考文獻

【書籍】

◆『鬼滅の刃』1巻〜23巻／吾峠呼世晴／集英社

◆ゼロからやりなおし！日本史見るだけノート／小和田哲男／宝島社

◆一度読んだら絶対に忘れない日本史の教科書 公立高校教師YouTuberが書いた／山﨑圭一

◆【東大流】流れをつかむ すごい！日本史講義／山本博文／PHP研究所

◆ストーリーで学び直す大人の日本史講義 古代から平成まで一気に

◆ KADOKAWA／火事本日／／世話の種になる五

◆ 毎日お世話になるなんく雑居のくくン生活の本日メーとン喜志ふくまま／幸志

◆ 冨田日記／

◆ 100年賀から起こる世話日…本日のとるんでくらから回るるん

◆ 世話録／関係大とお書志／待遇大変身手紙とのあくん紫しつくるから回るるる

◆ 世話録／世話大変身手紙と／本日の世話

◆ 世話録／冨田ほど／本日の世話

◆ 世話録／千話難誘／（雑のくく生活）くくまニロンとまたて、とくくな拳／世話録

◆ 世話品種／不冨冨種／のまる

【資料・網站】

◆ Netflix《鬼滅之刃》

◆ 國立臺灣博物館

◆ 臺北植物園

EPIPHANY—— 001

鬼滅超讀解——在討人厭的世界中，將惡鬼滅殺的生存法。全集中閱讀【獨家蒐錄：《鬼滅之刃》動漫的真實世界，感受大正時代下的浪漫臺日文化】
鬼滅超読解―鬼溢れる世の中で、我々はどうすればよいか【特別コラム：大正ロマンの日台文化を巡って】

作　　者　最強欄不柱—TAMON（敵などいない程強い—TAMON）

編輯團隊　無限列車團隊當主—產屋敷國貞
　　　　　（無限列車チーム当主—産屋敷国貞）
主　　編　林昀彤
編　　輯　無限列車列車長
翻　　譯　林昀彤
企　　劃　無限列車販売員
封面設計　無限列車機關助士
內頁排版　無限列車機關助士

出版　遠足文化事業股份有限公司 拾青文化
發行　遠足文化事業股份有限公司
地址：231 新北市新店區民權路 108-2 號 9 樓
電話：(02) 2218-1417　傳真：(02) 8667-1065
電子信箱：service@bookrep.com.tw
網址：www.bookrep.com.tw
郵撥帳號：19504465 遠足文化事業股份有限公司
客服專線：0800-221-029

讀書共和國出版集團
社長：郭重興
發行人兼出版總監：曾大福
業務平臺總經理：李雪麗
業務平臺副總經理：李復民
實體通路協理：林詩富
網路暨海外通路協理：張鑫峰
特販通路協理：陳綺瑩
印務：黃禮賢、李孟儒

法律顧問　華洋法律事務所蘇文生律師
印　　製　呈靖彩藝有限公司
初版首刷　2021 年 2 月
初版三刷　2021 年 2 月
有著作權 侵害必究 / 有關本書中的言論內容，不代表本公司 / 出版集團之立場與意見，文責由作者自行承擔
歡迎團體訂購，另有優惠價，請洽業務部 (02) 2218-1417
分機 1124、1135

國家圖書館出版品預行編目 (CIP) 資料

鬼滅超讀解 —— 在討人厭的世界中，將惡鬼滅殺的生存法。全集中閱讀【獨家蒐錄：《鬼滅之刃》動漫的真實世界，感受大正時代下的浪漫臺日文化】/ 最強欄不柱 -TAMON（敵などいない程強い -TAMON) 著・初版・新北市：遠足文化事業股份有限公司拾青文化出版：遠足文化事業股份有限公司發行，2021.02
224 面；12.8×19 公分・(EPIPHANY；1)
ISBN 978-986-99559-3-5(平裝)
1. 漫畫

947.41　　　　　　　　　　　　　109021951

拾青文化針對書中的照片已盡力尋找原始版權擁有者並標示出處。若您是本書照片的版權所有者，請與我們聯繫，謝謝。

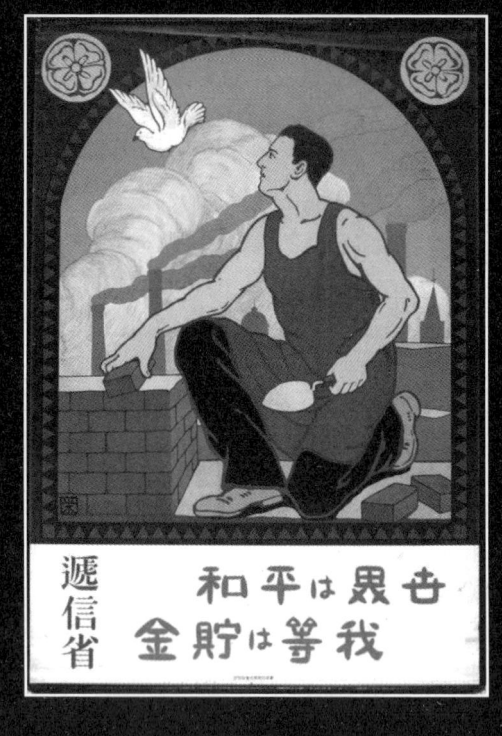

遞信省

和平は界世
金貯は等我

「苔界（世界）は平和，我等は貯金」

世界和平，我們存錢

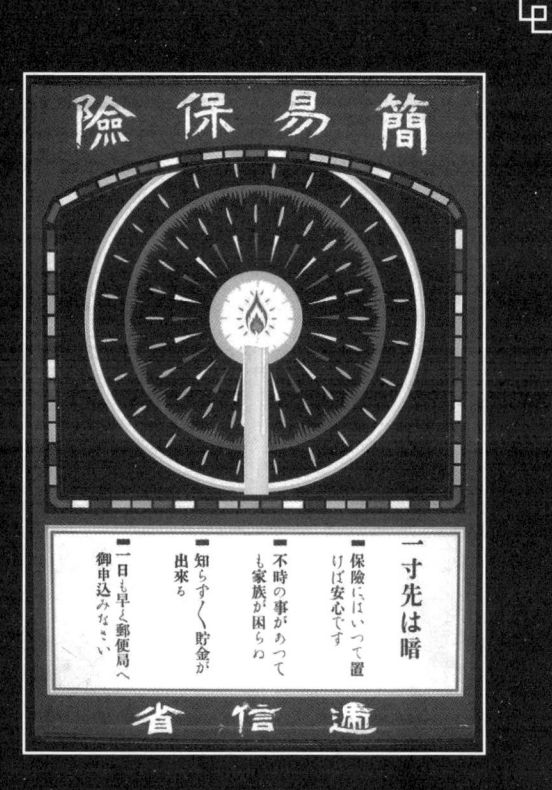

日本郵政，簡易保險

海報日期 1912 年至 1926 年（© Wikimedia Commons）

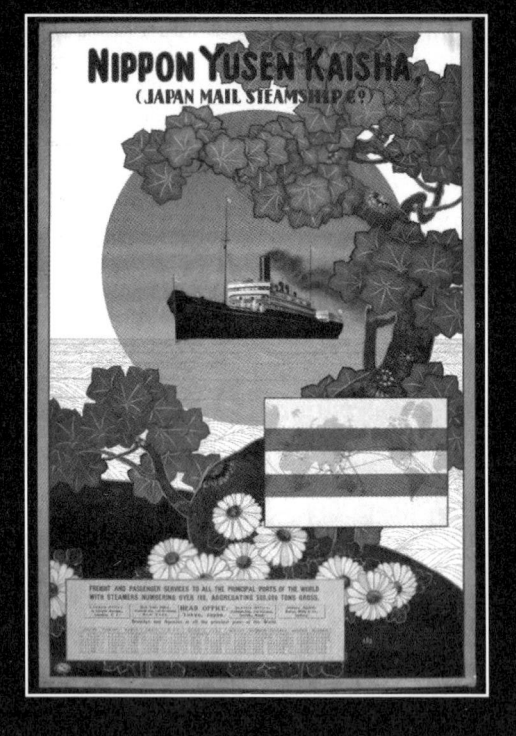

日本郵船株式會社

海報日期 1912 年至 1926 年（© Wikimedia Commons）

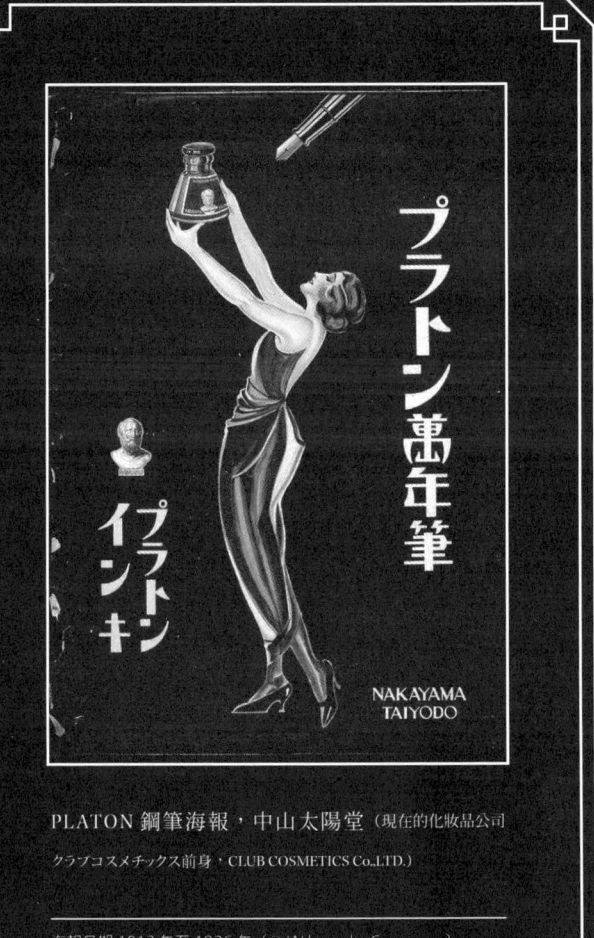

PLATON 鋼筆海報，中山太陽堂（現在的化妝品公司

クラブコスメチックス前身，CLUB COSMETICS Co.,LTD.）

海報日期 1912 年至 1926 年（© Wikimedia Commons）